Paint Succulents

貓咪肉肉彩鉛國

一支筆、一盆多肉、一隻貓?!

慵懶的假日早晨，貓咪正在小多肉旁伸著懶腰
拿起手邊的色鉛筆，一起畫下這寧靜悠閒的時刻吧！
繼以人氣手繪書《I AM NALA》融化無數貓奴後，
彩鉛筆大師 SUNRISE-J 又一傾心之作，
帶領你踏上多肉植物的手繪療癒世界。
隨書收錄多幅多肉著色練習圖，上色的同時讓心情更舒壓！

@ SUNRISE-J 文靜

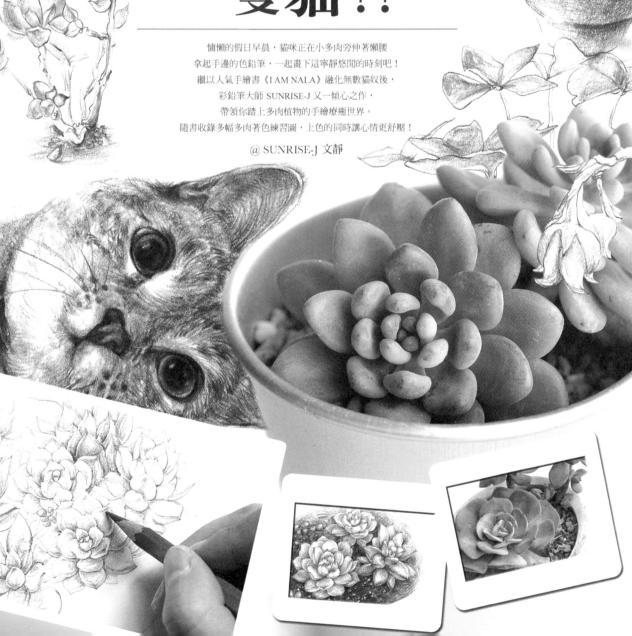

繪多肉
多肉植物經典彩鉛
手繪圖解

Paint Succulents

A Step - by – step

Guide to Painting Sucoulents

by Colored Pencils

這是一本多肉植物的彩鉛手繪技法書，即使沒有繪畫基礎，也能輕鬆上手。彩色鉛筆繪製的畫面清新淡雅，乾淨簡約，便於修改，隨心而動。58 種多肉植物手繪圖鑑、15 種多肉植物的彩鉛技法圖解和萌物集結的手繪牆，帶你共同踏上手繪多肉的清麗之旅。

萌多肉，飽滿可愛，不需要精心呵護就能培育出肉肉的美好。不露聲色卻又無可挑剔的美麗，才是女王的氣場。

將軍為愛踏上追尋之旅，踏出斑駁的城堡，穿過蓊鬱的森林，跨越時間的千山萬水鋪陳在你面前。

喵星人，怡然自得地在自己的世界裡踱步，快樂至上，愜意簡單。牠的眼睛是琥珀色的，因為隱藏著一段古老的傳奇。噓，讓喵星人說給你聽。

聽完了這個古老的童話，多肉是否又多了一份神秘的美好？有沒有躍躍欲試想拿起手中的彩色鉛筆呢？只要心中對多肉有愛，就跟隨它出發吧！

Contents

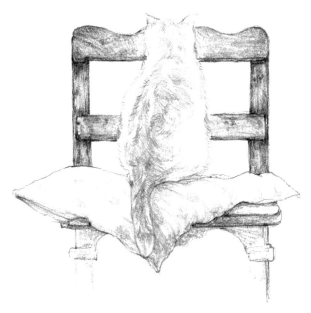

Paint Succulents
A Step-by-step
Guide to Painting Succulents
by Colored Pencils.

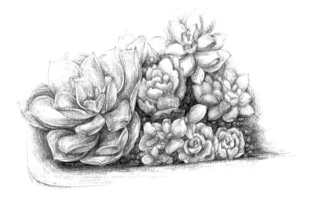

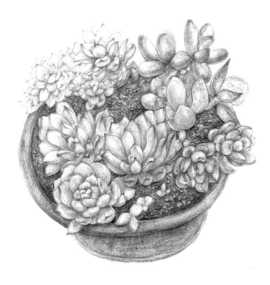

Part

1

多肉植物與彩鉛手繪基礎知識

A. 迷人的多肉

● 多肉植物的故鄉主要在非洲西南部，以及南北美洲地區。

● 生長環境多為雨量少、氣候乾燥、日夜溫差大，同時又有雨季和旱季的地方。

● 為了能在惡劣環境中存活，多肉植物的莖、葉、根都具有儲水的功能。

● 在雨季儲存水分，旱季進行光合作用，是利用儲水構造而生存的植物。

● 因此，與其他植物相比，多肉植物擁有著千變萬化的造型。

● 因為這些極具逗趣的模樣，讓許多人為之著迷，為之興奮。

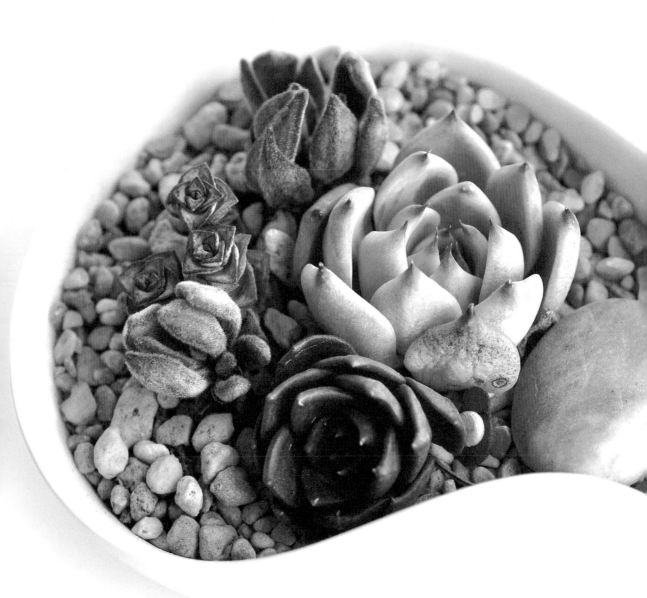

B. 迷人的彩鉛

- 彩鉛對使用環境幾乎沒有要求，只需一盒彩鉛一張紙，隨時都能動筆畫。

- 水溶性彩鉛既能表現鉛筆的線條感，又能表現出水彩的靈動。

- 只需要擁有基本色的彩鉛就能通過疊加的方式產生新顏色。

- 使用不同的排線方法，就能使畫面產生完全不一樣的效果。

- 水溶性彩鉛筆芯比油性彩鉛筆芯更軟，要好好保護喔！

- 現在就趕快拿出你的彩鉛開始動筆畫吧！

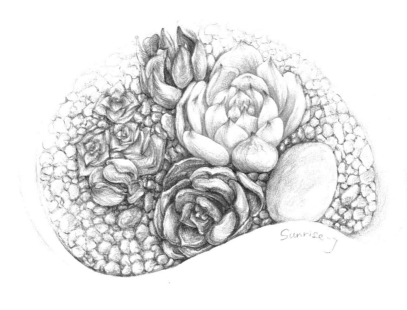

Paint Succulents
A Step-by-step
Guide to Painting Succulents
by Colored Pencils.

C. 對比手繪稿與實物照片

大家可以將多肉的手繪稿（上排）與實物照片（下排）拿來對比，觀察繪畫作品與攝影照片的異同。並不是對象是什麼顏色就一定要畫成什麼顏色。當然，繪畫的前提就是要尊重對象，但在此基礎之上必須畫出自己的主觀色彩感覺。

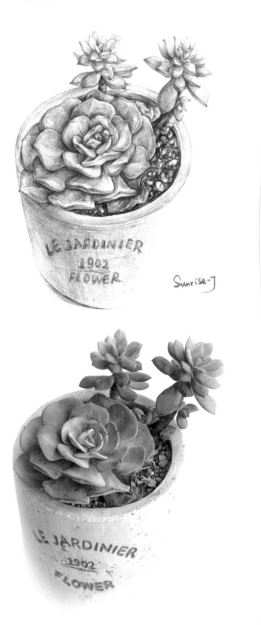

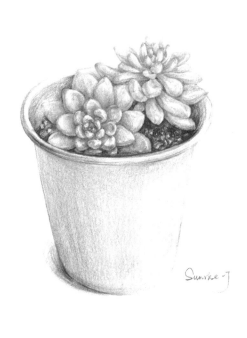

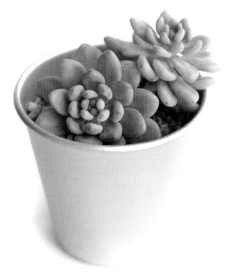

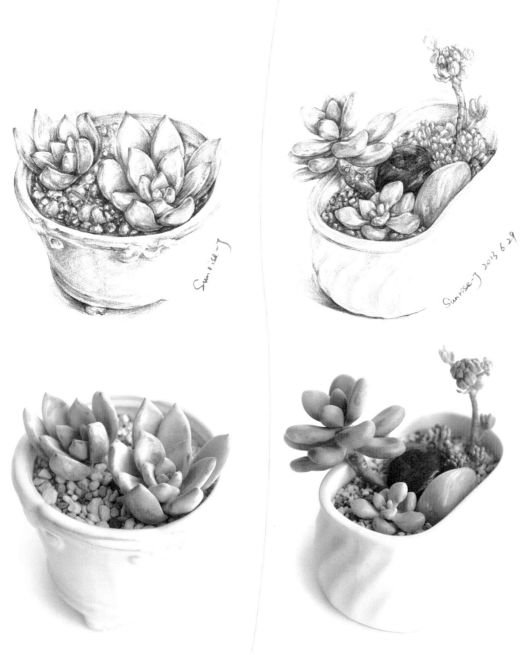

Paint Succulents
A Step-by-step
Guide to Painting Succulents
by Colored Pencils.

要將一盆多肉畫得好，其標準在於：不但要畫得像，更要畫出這盆多肉的氣質與特徵。要達到心目中完美的畫面效果，除了大量練習以外，更重要的是你對多肉的喜愛程度。要畫好多肉，首先就得喜歡上這些可愛的肉肉們。

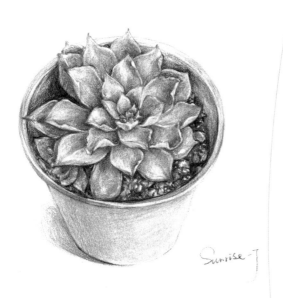

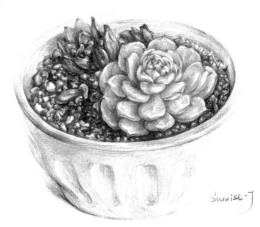

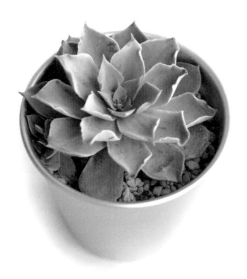

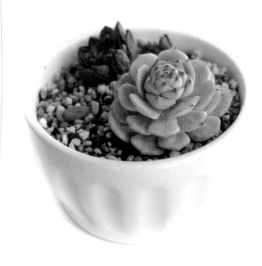

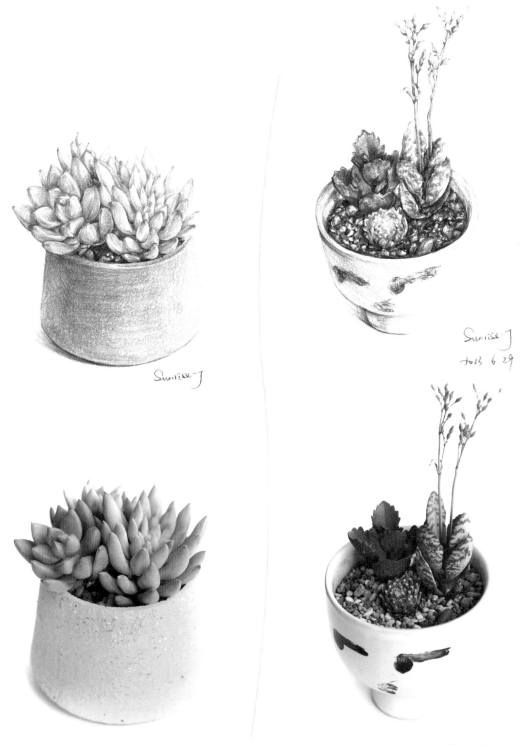

Paint Succulents
A Step-by-step
Guide to Painting Succulents
by Colored Pencils.

D. 合適的工具

自動鉛筆、彩鉛、卷筆刀、橡皮擦是本書使用到的四種繪畫工具。彩鉛的顏色組合會因品牌不同而有所區別，可根據自己的喜好及繪畫的具體要求選擇適合自己的彩鉛。本書使用的是市面上常見的輝柏嘉（Faber-Castell）48 色水溶性彩鉛，除了美術用品專賣店外，也可以在網上購買，價格相對實惠。但要注意正品的選擇，仿造的山寨版筆芯粘合劑過多，會導致上色較為吃力，畫出來的色相也不夠準確。

a

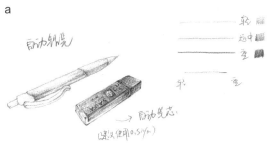

相較於普通彩鉛而言，水溶性彩鉛筆芯較為柔軟，容易在紙面上著色，畫出的層次也較為豐富，必要時可以用水進行稀釋並模擬出水彩的效果。本書的作品均為水溶性彩鉛畫出的效果。初學的朋友可以在紙上從輕到重畫出每一支彩鉛的顏色，熟悉並掌握水溶性彩鉛的特性。

因為本書的繪畫對象是細節較多的植物，所以自動鉛筆是最為方便的勾形工具，其最大的優點在於可以保證畫出的線條粗細一致，在勾形時一氣呵成而不用停下來削鉛筆，影響自己的作畫心情。

b

彩鉛的筆芯較軟，用卷筆刀削鉛筆是最安全最省事的一種做法。當然，如果你有足夠的耐心和實力，用工具刀削出你想要的筆尖效果是再好不過的了。

c

彩鉛的顏色比一般的鉛筆更難用橡皮擦擦掉。因此作為避免不了的修改工具，橡皮擦的選擇以不傷紙面為原則。

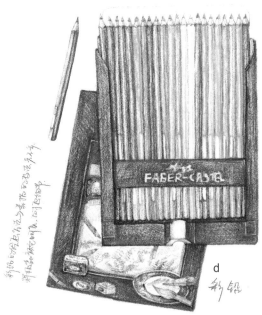

d

彩鉛

E. 合適的紙張

素描紙和裝訂成冊的素描本是非常適合畫彩鉛的紙張。素描紙有細緻、粗糙和適中三種質地，細緻的紙張畫出的線條流暢，而粗糙的紙張畫出的對象會呈現出朦朧感。同樣，也可以在美術用品專賣店或網上購買。

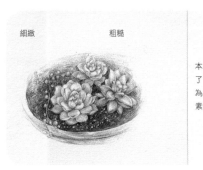

細緻	粗糙	適中
		本書使用了質地較為適中的素描紙張

F. 彩鉛的用筆

針對對象的不同質感，需要變換不同的用筆方式。

a. 大面積排線，適用於塗抹大色塊，表現大面積色彩。更多的時候用筆的側鋒。

b. 不同疏密的「點」，適合表現需要過渡與漸變的畫面。注意筆尖需要磨鈍。

c. 輕輕地旋轉較為頓挫的筆尖，適用於表現較為粗糙的質感。

G. 彩鉛的疊色

以下是輝柏嘉 48 色彩鉛的顏色列表和不同顏色之間的疊色效果。如同水彩一樣，很多你看到和想到的色彩，都無法直接從這 48 色彩鉛裡直接選擇，在使用彩鉛進行作畫時，是需要將 2 種或多種彩鉛進行不同順序的重疊，不同濃淡的組合，才能混配出有微妙差異的新顏色。因此大量的練習與大膽的實踐是畫好彩鉛畫的必要基礎與方法。

<div style="text-align:center">顏色列表　　　　　　　　　　　疊色效果</div>

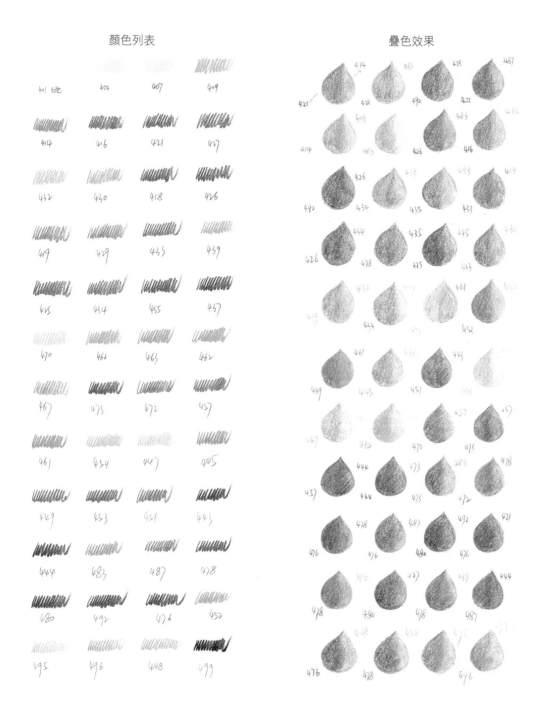

H. 多肉種植小提示 / 找一個可愛的容器，DIY 你喜歡的肉肉吧。

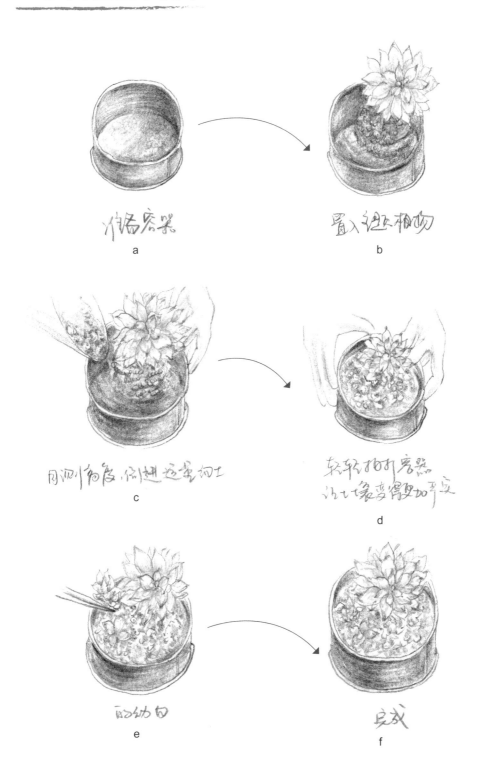

作為容器
a

置入植物
b

用小鏟子，倒進一些土
c

輕輕拍打容器
讓土後再增加平整
d

放幼白
e

完成
f

Part

2

58 種多肉植物手繪圖鑑

觀音蓮

景天科 長生草屬

日照時間／3　水分控制／3

為高山上生長的多肉植物，喜歡陽光充足、涼爽乾燥的環境。對水分需求不多。易被介殼蟲寄生。

瓦松

景天科 瓦松屬

日照時間／5　水分控制／2

可全日照，耐寒耐旱，對水分需求不多。開花後整株死亡，但花朵裡含有種子。極易群生。

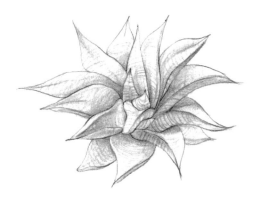

琉璃殿

百合科 十二卷屬

日照時間／2　水分控制／3

對日照需求不大，忌暴曬。日照時間增多會變成紅色。小苗對水分需求不多，健壯成株可多澆水。夏季生長緩慢。

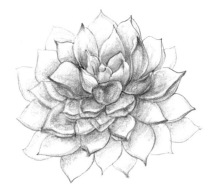

小和錦

景天科 石蓮花屬

日照時間／2　水分控制／3

生長特別緩慢，喜歡日照，喜歡乾燥溫暖的環境。缺乏日照時葉片會下翻，容易滋生病害。

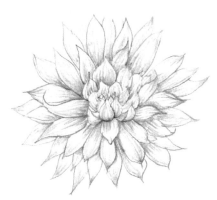

三角琉璃蓮

百合科 十二卷屬

日照時間／2　水分控制／3

易群生，對日照需求少，忌暴曬。可半陰養，散光環境生長好。根系強大，水分需求稍多，夏季高溫休眠。

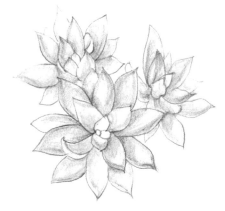

銘月

景天科 景天屬

日照時間／2　水分控制／3

喜歡日照，對水分要求不大，全年生長。增加日照後，整株由綠轉黃。枝幹容易拔高，兩年以上容易垂吊。

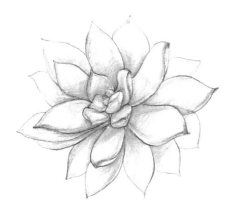

紅稚蓮

景天科 石蓮花屬

日照時間／3 水分控制／3

容易垂吊，莖部會長成吊蘭狀，全年生長。日照時間增加、溫差大時葉緣會轉紅，陰養葉片保持綠色，但株型鬆散。

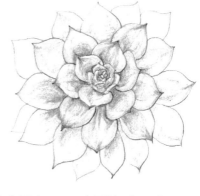

花葉寒月夜

景天科 石蓮花屬

日照時間／3 水分控制／2

夏季高溫休眠。葉面直徑可高至30cm 以上。喜歡日照，缺光後不健康，長期陰養易滋生病害。水分要求低。

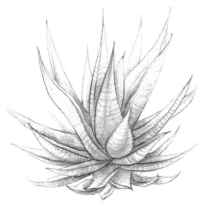

條紋十二卷

百合科 十二卷屬

日照時間／3 水分控制／3

喜歡溫暖乾燥，陽光充足的環境。較耐乾旱，對日照需求稍多。對水分要求低，冬夏休眠。根系強大。

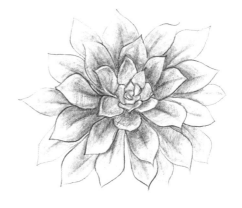

黑法師

景天科 蓮花掌屬

日照時間／2 水分控制／2

因葉片容易變成黑色，所以吸收熱量強於其他多肉，因此日照不需太多，否則葉片變軟。夏季休眠。

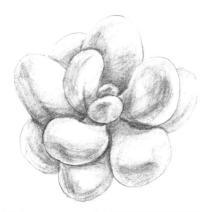

桃美人

景天科 厚葉草屬

日照時間／5 水分控制／2

日照充足則葉尖變粉紅色，看起來像桃子。葉片肥厚，可適當減少澆水量。夏季高溫休眠，能接受強烈日照。

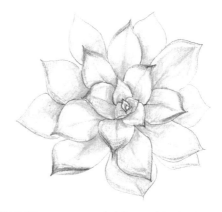

豔日輝

景天科 蓮花掌屬

日照時間／4 水分控制／3

喜歡日照，缺少陽光則葉子變綠，日照長、溫差大則整株紅色或橘紅色。夏季休眠，生長季需多澆水。

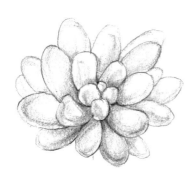

虹之玉錦

景天科 景天屬

日照時間／4　水分控制／2

可全日照，通風需求高，水分過多會導致枝幹腐爛。日照增加則整株變粉紅色，葉片可見白色錦斑。

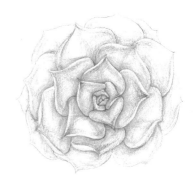

麗娜蓮

景天科 石蓮花屬

日照時間／4　水分控制／2

生長較為緩慢，非常喜歡日照。對水分需求少，葉片表面有很厚的白粉。嚴重缺光會轉綠，容易死掉。

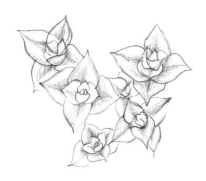

十字星錦

景天科 青鎖龍屬

日照時間／4　水分控制／2

喜歡日照，喜歡乾燥涼爽，夏季高溫休眠。對水分需求小。可半陰種植，葉片間距會拉長，保持綠色。

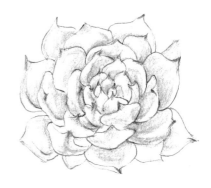

吉娃蓮

景天科 石蓮花屬

日照時間／4　水分控制／3

也被叫做「吉娃娃」，喜歡日照，對水分需求不大。葉尖會因日照增加變紅，缺乏日照則會變成綠色，葉片下塌。

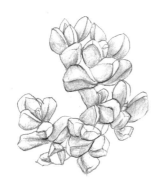

鹿角海棠

番杏科 鹿角海棠屬

日照時間／4　水分控制／2

開粉色或白色小花。喜歡日照，喜歡乾燥。要嚴格控水，葉片起皺時再澆水。半陰養殖時葉片拉長。

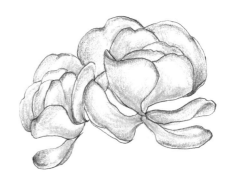

唐印

景天科 伽籃菜屬

日照時間／3　水分控制／2

較耐陰，長期在散光地點依然可以健康生長。全日照會整株轉紅。葉片有白色粉末。水分需求小。

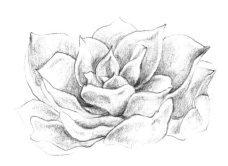

紫珍珠

景天科 石蓮花屬

日照時間／4　水分控制／2

喜歡日照，日常為綠色，進入秋季後，增加日照時間葉片會變成紫色。對水分要求不多，通風不良易生病害。

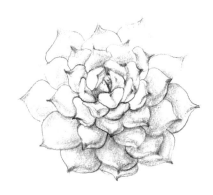

靜夜

景天科 石蓮花屬

日照時間／3　水分控制／3

不會長太大，易群生。缺光個頭會拔高，影響美觀。增加日照時間葉尖會變紅，不耐熱，夏季需遮陰。

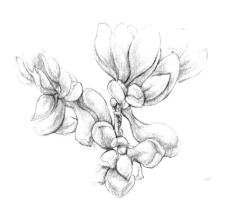

若歌詩

景天科 青鎖龍屬

日照時間／4　水分控制／2

夏季需遮陰，喜歡乾燥。日常為綠色，日照增多、溫差變大時會變成粉紅色。對水分需求低。冬季需保暖。

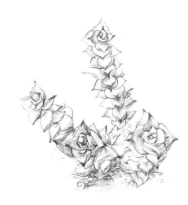

星王子

景天科 青鎖龍屬

日照時間／4　水分控制／2

主要在冬季生長，夏季的高溫狀態下休眠。缺光時株型會分散。澆水要少量，夏季高溫時需斷水。

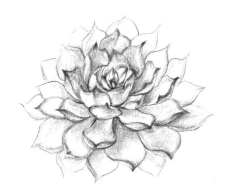

花月夜

景天科 石蓮花屬

日照時間／5　水分控制／2

特別喜歡日照，缺光後會變成綠色，且葉片下翻。夏季紫外線強烈時需遮陰。葉片肥厚含較多水分。

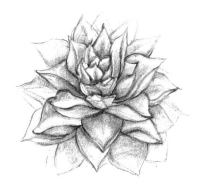

大和錦

景天科 石蓮花屬

日照時間／5　水分控制／2

生長緩慢。喜歡陽光，可全日照。需要乾燥、通風的環境。對水需求較少，夏季高溫休眠。

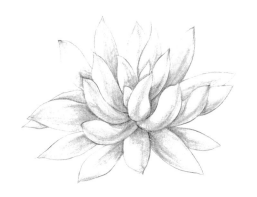

千佛手

景天科 景天屬
日照時間／4　水分控制／2

較喜歡日照，通常為綠色，日照增多且溫差巨大時整株轉粉紅色。水分過多容易腐爛。根系發達。

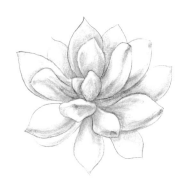

青星美人

景天科 厚葉草屬
日照時間／4　水分控制／2

喜歡溫暖乾燥、通風的環境。較喜歡日照，夏季需遮陰。日照多、溫差大時葉尖轉紅。水分過多容易腐爛。

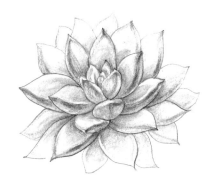

霜之朝

景天科 石蓮花屬
日照時間／2　水分控制／3

喜歡日照，半陰時會轉為綠色，滋生病害。水分需求少，葉片上有厚厚的白粉，抹掉後無法再生。

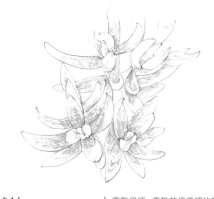

絨針

景天科 青鎖龍屬
日照時間／2　水分控制／3

喜歡日照，喜歡乾燥溫暖的環境，可全日照。水分過多易滋生病害及澇死。夏季高溫休眠，易群生。

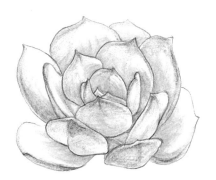

白鳳

景天科 石蓮花屬
日照時間／5　水分控制／2

體型較大，葉面最大直徑可以超過 20cm。可全日照，日照增多會變成紅色。對水分要求不多。

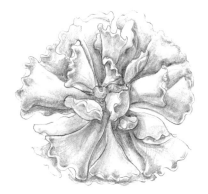

神想曲

景天科 天錦章屬
日照時間／2　水分控制／2

喜歡陽光充足，涼爽乾燥的環境，全年生長。對日照、水分需求少，忌暴曬，忌水分過多。易群生。

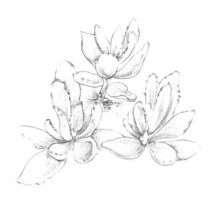

月兔耳

景天科 伽藍菜屬

日照時間／4　水分控制／2

喜歡溫暖乾燥的環境，喜歡日照。缺光後轉綠色，長期蔭蔽容易滋生病害。對水需求不大，水分多會掉葉。

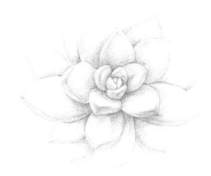

黃麗

景天科 景天屬

日照時間／4　水分控制／2

喜歡日照，日照充足轉紅，半陰養殖時葉片鬆散，呈綠色。喜歡溫暖乾燥，對水分需求少。生長容易拔高。

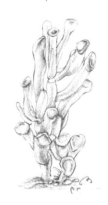

筒葉花月

景天科 青鎖龍屬

日照時間／4　水分控制／3

喜歡溫暖乾燥的環境，喜歡日照，可轉粉紅。容易枝幹化，多年老株呈「灌木」狀。對水分需求較多。

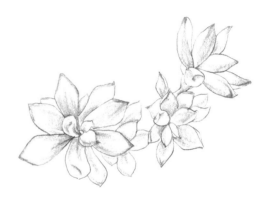

錦晃星

景天科 石蓮花屬

日照時間／4　水分控制／2

容易枝幹化，日常為綠色，日照充足轉紅。喜歡涼爽、乾燥的環境。陰養環境也可健康生長。葉片呈毛絨狀。

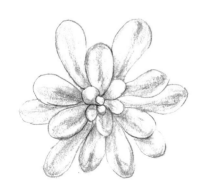

小人祭

景天科 蓮花掌屬

日照時間／3　水分控制／3

日照時間增加且溫差增大後，整株會變深甚至轉紅。夏季高溫休眠，葉片會包在一起。生長期對水分要求大。

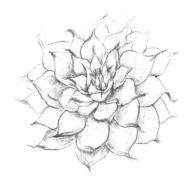

銀星

景天科 風車草屬
與石蓮花屬雜交

日照時間／2　水分控制／2

喜歡溫暖、乾燥的環境，對日照與水分需求不多。夏季高溫休眠。春季開花，開花後整株死亡。

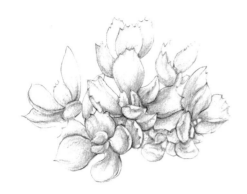

熊童子

景天科 銀波錦屬

日照時間／4　水分控制／2

喜歡陽光日照，喜歡溫暖乾燥、通風的環境，夏季高溫休眠。對水分需求較少，水分過多會掉葉子。

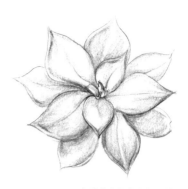

初戀

景天科 石蓮花屬

日照時間／3　水分控制／3

缺光會變成綠色，增加日照後會變成粉紅色，最終轉為紫紅色。夏季高溫，底部葉片會乾枯脫落，像和初戀分別。

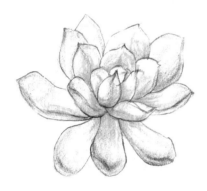

紅稚兒

景天科 青鎖龍屬

日照時間／4　水分控制／3

正常為綠色，日照增加及溫差大則整株變紅，並能開出白色小花。喜歡日照，對水分需求多。夏季需遮陰。

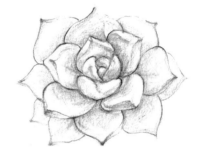

白牡丹

景天科 石蓮花屬

日照時間／4　水分控制／3

平常為白色，日照增加後葉尖變粉紅色。全年生長，夏季需防曬、通風。需陽光充足，否則易滋生病害。

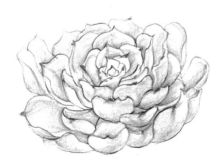

玉蝶

景天科 石蓮花屬

日照時間／5　水分控制／2

喜歡全日照，適合露天種殖。對水分要求不高，頻繁澆水易爛根。夏季短暫休眠。缺少日照則葉片下塌。

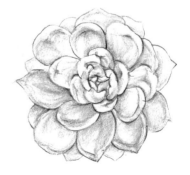

芙蓉雪蓮

景天科 石蓮花屬

日照時間／4　水分控制／3

雪蓮和卡羅拉的雜交品種，喜日照，可以長得非常巨大。正常為白色，日照增多、溫差增大則整株轉粉紅色。

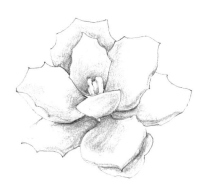

千兔耳

景天科 伽藍菜屬

日照時間／4 水分控制／3

夏季生長，冬季休眠。可全日照，日照充足則葉片呈白色，缺光則轉綠葉片並會下塌。對水分要求稍多。

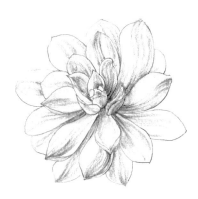

愛染錦

景天科 蓮花掌屬

日照時間／3 水分控制／3

冬季生長，夏季休眠。喜歡日照，缺光時間過長易滋生病害及死亡。對水分要求不多，枝幹易木質化。

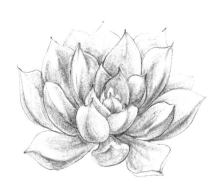

黑王子

景天科 石蓮花屬

日照時間／4 水分控制／2

少有的黑色多肉，較喜歡日照，日照增多會轉紅並最終轉黑，日照不足則為綠色。易滋生介殼蟲，對水分要求少。

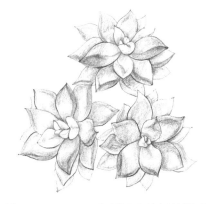

姬朧月

景天科 風車草屬

日照時間／4 水分控制／3

喜歡日照，缺少光線會變成綠色，枝幹拔高，日照充足會整株變紅。容易枝幹化。喜歡乾燥，全年生長。

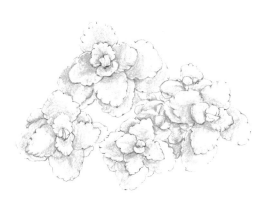

碰碰香

唇形科 香茶菜屬

日照時間／5 水分控制／1

喜歡砂質土壤，特別喜歡日照，以及乾燥溫暖的環境，可暴曬。冬季休眠。葉片有很濃的香味，觸碰後會散發香氣。

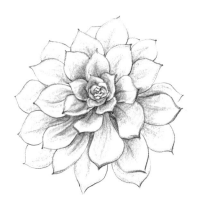

蓮花掌

景天科 蓮花掌屬

日照時間／3 水分控制／2

植株直徑最大可超過 50cm。枝幹容易長高且木質化，對日照和水的需求不太大，常年綠色。夏季高溫休眠。

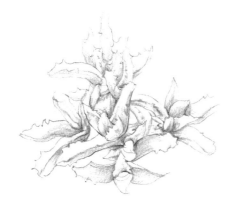

芳香波

番杏科 楠舟屬

日照時間／3　水分控制／2

少見的開花帶香味的品種。較喜陽光，對水分需求少。夏季與冬季休眠。開黃色花朵，帶有清香味道。

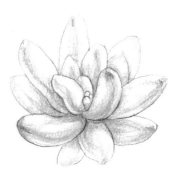

千代田之松

景天科 厚葉草屬

日照時間／4　水分控制／2

較喜歡日照，但夏季需遮陰。對水分要求不多。葉片上有紋路屬正常現象。全年生長，冬季需向陽。

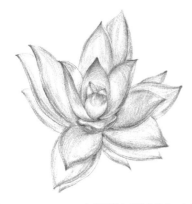

火祭

景天科 青鎖龍屬

日照時間／3　水分控制／3

日照過多則葉片變軟，春秋季增加日照時間則全株轉紅，夏季應減少澆水量。莖部容易長長，適合做吊籃。

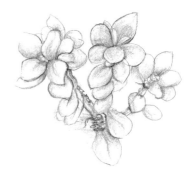

馬齒莧樹

馬齒莧科 馬齒莧樹屬

日照時間／3　水分控制／3

喜歡溫暖乾燥、陽光充足的環境，耐半陰。耐旱，不耐寒。枝幹容易木質化。能開紅色花朵，但很難遇見。

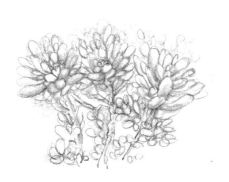

薄雪萬年草

景天科 景天屬

日照時間／5　水分控制／4

以綠色為主，日照時間增加及溫差巨大則整株轉粉紅。長時間缺光易滋生病害。喜歡全日照，生長季需大量水分。

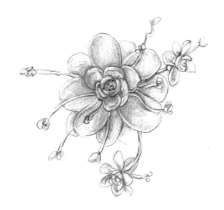

子持蓮華

景天科 瓦松屬

日照時間／5　水分控制／3

喜歡陽光，可暴曬，夏季可持續生長。冬季休眠時呈捲心菜狀。開花則整株死亡，所以發現花苞就喀嚓掉吧！

福娘

景天科 銀波錦屬

日照時間／3 水分控制／3

日照需求小，喜涼爽通風的環境。春秋生長季對水分要求較多，夏冬休眠需減少水分。日照多則葉邊轉紅。

吹雪之松錦

馬齒莧科 回歡草屬

日照時間／3 水分控制／2

喜陽光，喜乾燥，對水分要求少。冬夏兩季半休眠。植株有白色錦斑，容易垂吊，增加日照則葉片轉紅。

蛛絲卷絹

景天科 長生草屬

日照時間／3 水分控制／2

耐寒，喜歡涼爽乾燥、通風良好的環境。對高溫敏感，夏季休眠容易腐爛。植株中心有絲狀物。

白斑玉露

百合科 十二卷屬

日照時間／1 水分控制／2

喜歡涼爽、通風的半陰環境，忌暴曬。日照過多時葉片會呈灰色，過少則株型鬆散，葉片萎縮。水分需求少。

多肉植物種植小提示

【合適的生長溫度】

春天和秋天是多肉植物生長最旺盛的季節。大多數多肉植物都難以在極端環境中生存，尤其是低溫環境，所以冬天應該將栽培環境的溫度保持在 8℃ 以上。而夏天的最高溫度最好控制在 35℃ 以內，晚間儘量控制在 30°C 以下。最適宜多肉植物生長的溫度約為 15℃~28℃，但還是要看具體的植物來進行分析。

【合理的澆水】

澆水的頻率和方式與使用的植料（栽種植物的材料，如泥土、碎石等）和容器有關。

首先，不同植料的透水性差異很大。如果使用的是顆粒土或其他具有良好透水性的植料，水分蒸發快，則在通風良好的情況下，可適當增加澆水量。如使用普通泥土，或透水透氣性較差的泥炭土時，多澆水

容易導致植料發生黴菌感染，造成整株腐爛。對此，除了減少澆水量外，可以嘗試在表面鋪以火山石之類的透氣石材，減小感染幾率。

其次，儘量使用陶盆種植，水氣能從盆壁透出，基本不用擔心出現爛根之類的情況。不同生長特徵的多肉有著不同的澆水特點，總的來說，春秋型種澆水頻率約為每月 3~6 次。梅雨季至夏季結束前，雖仍保持生長，但為防止腐爛，應減少澆水頻率，每月 1~3 次為宜。冬季進入休眠後，為防止凍傷，也要控制澆水，每月 1~2 次即可。冬型種澆水頻率約為每月 2~4 次。特別寒冷時，要控制澆水，防止凍傷。春季隨著氣溫升高，澆水頻率逐漸減小，每月約 1~3 次。夏季休眠期，酷暑時需斷水，但在涼爽的夜晚可避開植物表面少量澆水。「不乾不澆，澆則澆透」是控制多肉水分的一個重要原則。

喵的世界裡 Chapter 1

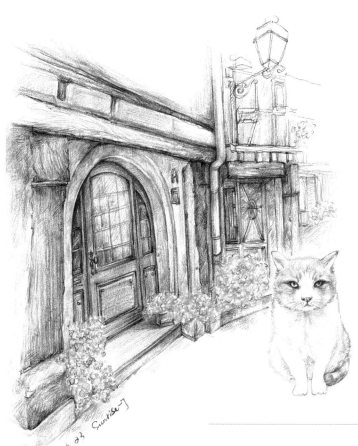

在我們喵的世界裡，一切都符合一個簡單的原則：
為了自己開心。我們曬太陽、睡覺、走來走去，
都是為了自己開心。

剛才有一對情侶從我面前走過，他們溫柔地撓我
的下巴，陪我玩了一會兒，然後走開了。那個男
生長得很像我認識的一個人。於是我決定講一個
故事，講我認識的那個男生的故事，不管你相不
相信，反正我講是因為自己很開心。

就像我會追著自己的尾巴跑一樣。

Part

3

15 例多肉植物的彩鉛技法圖解

吉娃蓮　景天科 石蓮花屬

476　492　426　435　473

蓮座葉盤非常緊湊，水滴形的藍綠色的葉片上有著濃厚的白粉，葉緣為美麗的深粉紅色。勾輪廓時不僅要注意單個葉片的形狀變化，更要從整體長勢來考慮葉片的透視關係。

通過受光面、反光和明暗交界線的位置來表現葉片厚度，注意不同位置的葉片明暗關係都有差異，要從整體來把握吉娃蓮的明暗關係。

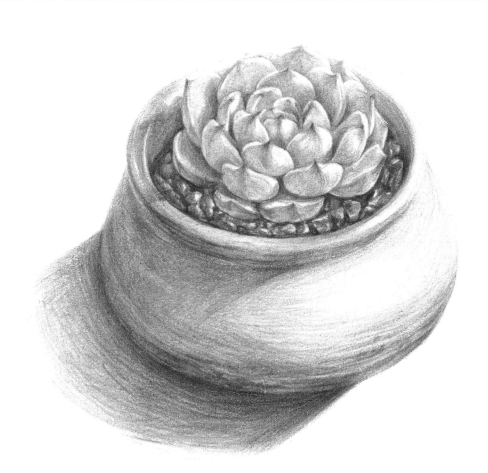

我是吉娃蓮，祕訣或太多的水，看見太陽並後的樣貌，我就會羞為得臉紅了。

A　動筆前仔細觀察吉娃蓮葉片的形狀，先選擇從中心附近較少遮擋的葉片開始動筆，再由內向外一圈一圈地畫出蓮座。勾勒離視線較遠的葉片時，減輕用筆的力道，讓輪廓線形成近實遠虛的效果。

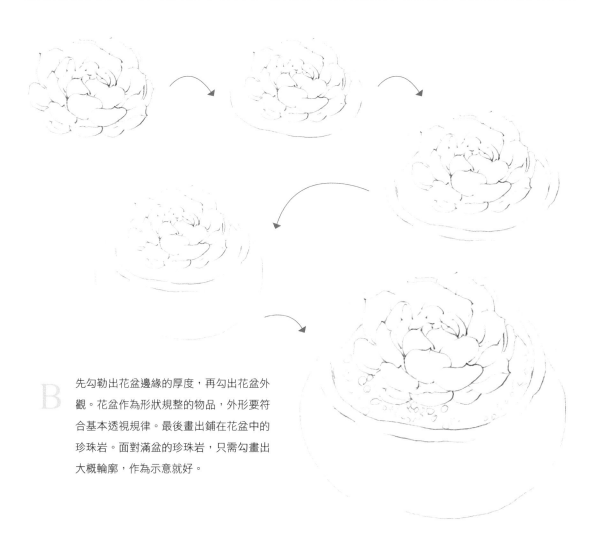

B　先勾勒出花盆邊緣的厚度，再勾出花盆外觀。花盆作為形狀規整的物品，外形要符合基本透視規律。最後畫出鋪在花盆中的珍珠岩。面對滿盆的珍珠岩，只需勾畫出大概輪廓，作為示意就好。

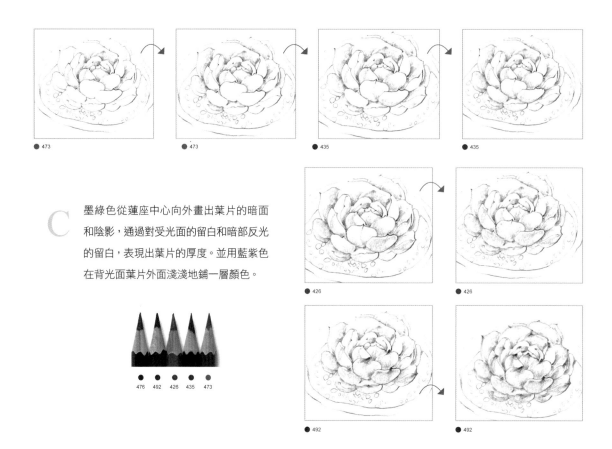

● 473 ● 473 ● 435 ● 435

● 426 ● 426

● 492 ● 492

C 墨綠色從蓮座中心向外畫出葉片的暗面和陰影，通過對受光面的留白和暗部反光的留白，表現出葉片的厚度。並用藍紫色在背光面葉片外面淺淺地鋪一層顏色。

● ● ● ● ●
476 492 426 435 473

D 用紅色畫出葉片外部偏紅的固有色，控制下筆力度讓紅色柔和地過渡到藍紫色，再用褐色畫出葉尖和葉片的明暗交界線，並讓顏色過渡到紅色上。離視線越近的葉尖顏色越深，顏色變化越豐富，而離視線較遠的葉尖只需用淺褐色畫出大體顏色即可。

E 最後用綠色和棕色畫出花盆中的泥土和珍珠岩，用棕色從盆口的明暗交界線入手，先畫出盆口的厚度和投影，再用棕色畫出盆身的暗面，畫的時候注意盆身上的明暗交界線的形狀變化。

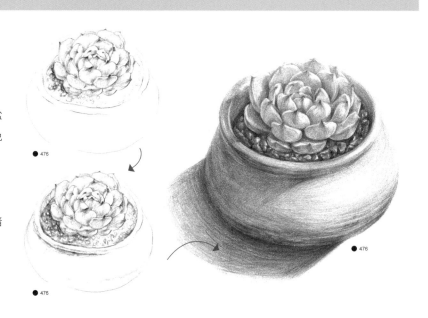

● 476

● 476

● 476

喵的世界裡 Chapter 2

我只有在睡覺的時候才願意講故事，因為喵的世界裡，故事都是通過夢
來傳播的。我們在夢裡走來走去，看那些老去了的年華。

故事開始是在河邊，我看見一千個軍人和一萬匹馬，他們一起踏著河水，
去向河的對岸。他們要去找森林裡最美的花，因為國王最心愛的也是唯
一的公主想要城堡的花園裡開滿美麗的花朵。軍人和馬匹踏水而去，因
為他們的隊伍太過龐大，以至於當他們踏到水裡的時候，河水漲得很高，
差點淹沒了在河邊睡覺的我。

藍姬蓮　景天科 擬石蓮花屬

● ● ● ● ● ● ●
478　492　435　447　443　470　473

和其他有著蓮座的多肉植物相比，藍姬蓮的葉片排列更緊密，色彩更豐富。由於葉片密度大，植物形狀有些像桃子的形狀，所以也有人叫藍姬蓮為「若桃」。藍姬蓮的顏色和光照關係很大，光照越多，顏色越豔麗。

畫的時候一定要耐心，動筆前，仔細觀察植物葉片的顏色變化，勾外形和上色時要靜下心來從蓮座中心開始一層層地進行。

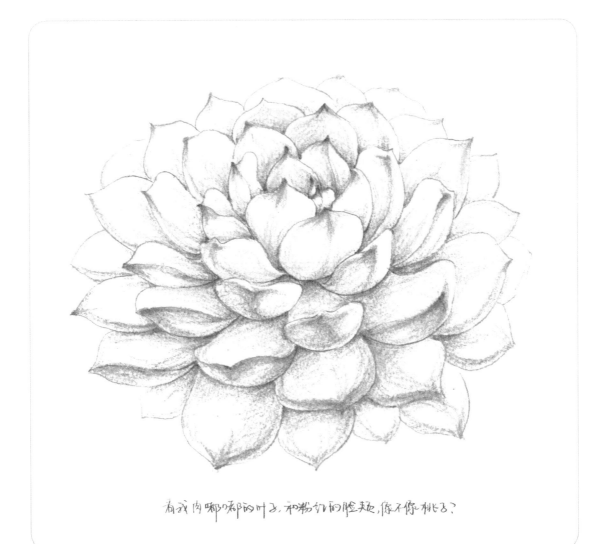

有我肉嘟嘟的叶子，和粉红的脸颊，你不你桃子？

A 面對葉片豐富的藍姬蓮，先定好蓮座中心的位置，再從最中心的嫩葉開始，一圈一圈勾畫出藍姬蓮葉片由嫩葉逐漸長成成葉，葉片也逐漸散開的過程。

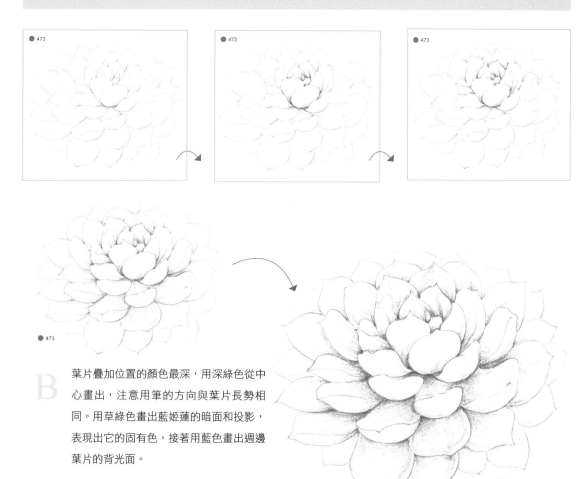

B 葉片疊加位置的顏色最深，用深綠色從中心畫出，注意用筆的方向與葉片長勢相同。用草綠色畫出藍姬蓮的暗面和投影，表現出它的固有色，接著用藍色畫出週邊葉片的背光面。

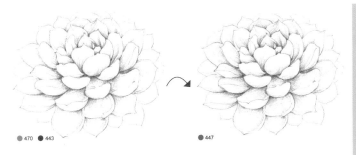

● 470　● 443　　　　● 447

C 藍姬蓮剛長出來的嫩葉是綠色的，但在陽光的照射下，長大的葉片顏色逐漸變為藍紫色。對此，選擇嫩綠色加強中心葉片的顏色，用棕色加強葉片交疊產生的陰影，來體現葉片間的層次感。

● 478　● 492　● 435　● 447　● 443　● 470　● 473

D 用棕色和紫紅色畫出背光面葉片的顏色，注意葉片上的兩個轉折關係的處理：

1. 葉片厚度產生的轉折，

2. 葉片自身的弧度產生的轉折。

面對多個明暗交界線，離視線越近、轉折越明顯的處理得越深，而離視線越遠的則可以減少顏色和細節的刻畫，通過不同程度的細節處理方式，加強畫面的空間感表現。

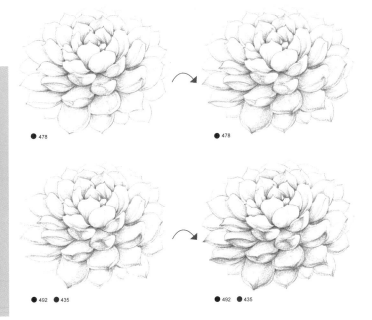

● 478　　　　　　● 478

● 492　● 435　　　　● 492　● 435

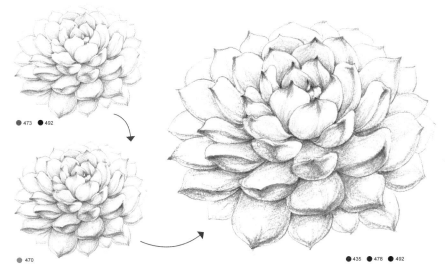

● 473　● 492

● 470

● 435　● 478　● 492

E 用淺綠色加強內側嫩葉的顏色，深褐色加深表現葉片厚度的明暗交界線，葉片形成的明暗交界線比較明顯。最後用紫色加強葉尖上的顏色漸變。

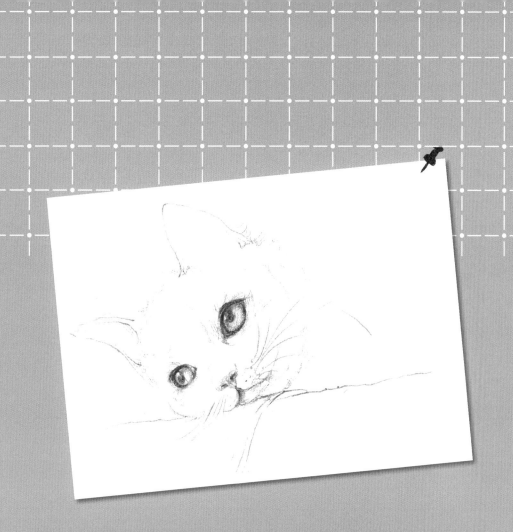

喵的世界裡 Chapter 3

直到很多年後的今天，我還是會突然舔一舔自己的毛，並不是因為空氣裡的灰塵，而是因為我會回想起那一天突然漲起的河水。河底的苔蘚被踏了起來，跟著河水一起貼上了我的毛髮，擾亂了我平靜的生活。

鳳凰　景天科 瓦松屬

483　451　444　467

鳳凰是多年生冬型種多肉植物，喜涼爽、通風、光照柔和的長日照的環境，綠色葉片中心有黃色帶狀的錦，頗似鳳凰的羽毛。畫錦的時候，用筆的方向與葉片走勢相同。

鳳凰葉片較軟，所以蓮座中心的嫩葉包裹形狀就像玫瑰的花苞一樣，畫的時候注意表現葉片間彼此包裹的關係。

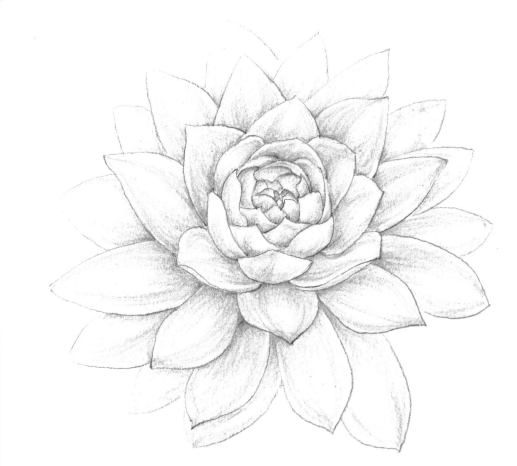

如果你想像中的"鳳凰"不是這樣，

那麼我告訴你，真正的生活就是這樣，褪盡了色彩，卻綻放光芒的挑別的美。

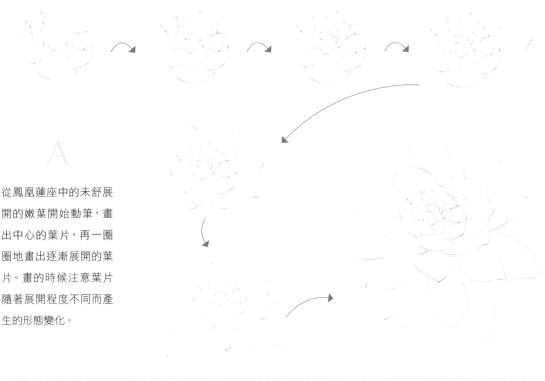

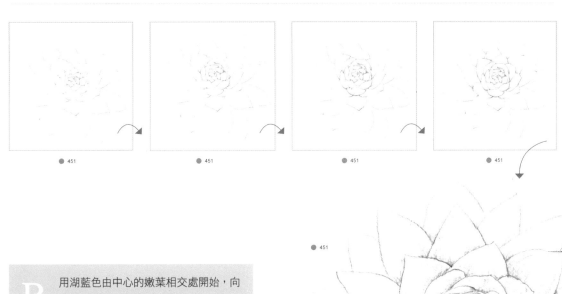

A 從鳳凰蓮座中的未舒展開的嫩葉開始動筆,畫出中心的葉片,再一圈圈地畫出逐漸展開的葉片。畫的時候注意葉片隨著展開程度不同而產生的形態變化。

B 用湖藍色由中心的嫩葉相交處開始,向邊緣為鳳凰畫出第一重顏色,葉片疊加的地方因為會產生陰影,所以顏色最深。鳳凰葉片雖薄,但仍然有一定的厚度,上色時要主動留出葉邊的高光、反光的位置。同時,因為彩色鉛筆遮蓋力差,所以也要預留出黃色錦的受光面。

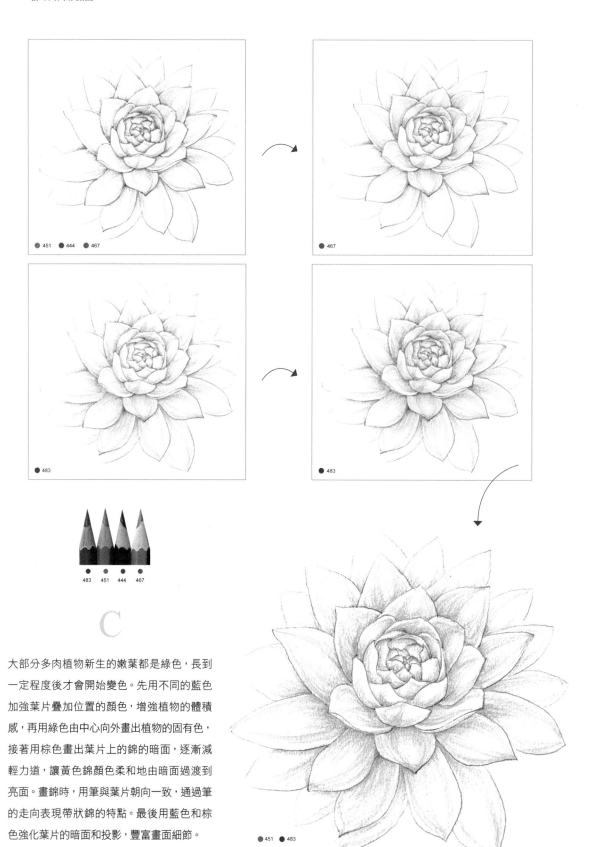

●451 ●444 ●467

●467

●483

●483

483 451 444 467

C

大部分多肉植物新生的嫩葉都是綠色，長到
一定程度後才會開始變色。先用不同的藍色
加強葉片疊加位置的顏色，增強植物的體積
感，再用綠色由中心向外畫出植物的固有色，
接著用棕色畫出葉片上的錦的暗面，逐漸減
輕力道，讓黃色錦顏色柔和地由暗面過渡到
亮面。畫錦時，用筆與葉片朝向一致，通過筆
的走向表現帶狀錦的特點。最後用藍色和棕
色強化葉片的暗面和投影，豐富畫面細節。

●451 ●483

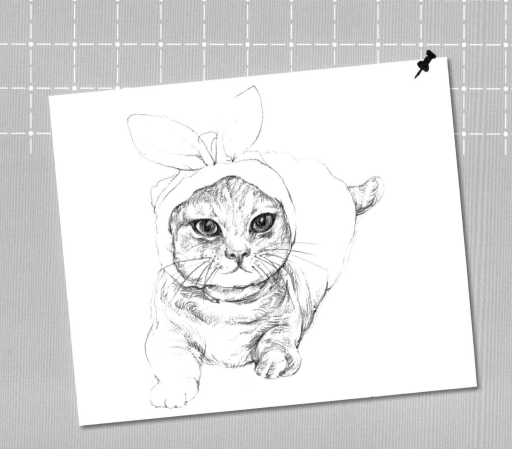

喵的世界裡 Chapter 4

那是一個龐大的隊伍，但是井然有序。領頭的將軍英俊挺拔，不可一世。人
們都知道他是國王的愛將，是公主的心上人，是將來會迎娶公主、繼承王
位的人。隊伍渡過河流之後，在森林的邊緣，將軍把隊伍分成了四支大隊，
讓他們從四個入口進入森林，向四個方向走去。

墨西哥藍鳥　景天科 擬石蓮花屬

433　434　451　444　470

墨西哥藍鳥是皮氏石蓮的一種，最大的特點是植物的顏色偏藍，葉尖顏色為嬌嫩的紫紅色。葉片形狀扁平，和鳳凰一樣較長、較薄，但葉片比鳳凰更硬，所以從嫩葉開始，葉片都是直直的，縱向很少彎曲。而橫向則有著明顯的弧度，勾葉片時要注意。

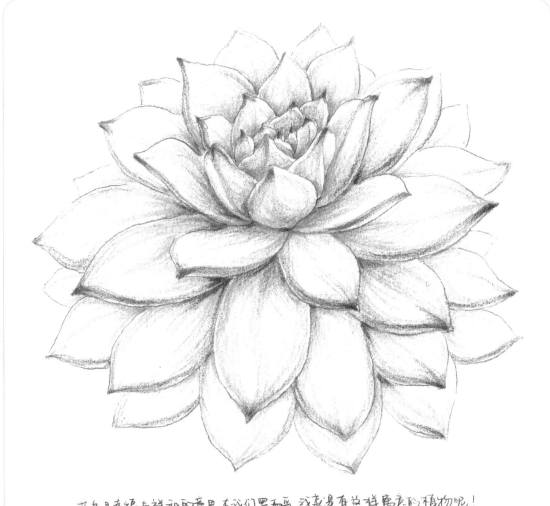

藍鳥是幸福与祥和的意思，在我们眼裡哥，我就是有这样寓意的植物呢！

A

從蓮座中心的嫩葉開始勾畫藍鳥
的外形，藍鳥的葉片形狀比其他
石蓮花相比更硬、更扁平，畫的
時候不要想當然地將所有的石蓮
屬植物葉子畫成一樣。畫時，要
注意葉尖的朝向，藍鳥成葉大部
分都已經散開。

B

用翠綠色和湖藍色從藍鳥嫩葉間疊加處開始上色，葉片間疊加的
地方陽光最少，所以顏色最深。隨著光照的增加，葉片從疊加處
到葉邊顏色逐漸變淺。畫藍鳥的葉子時，由中心逐漸擴散到畫出
所有葉片的暗面和投影，同時，葉片顏色也由藍綠色變為藍紫色。

● 451

● 451

● 451

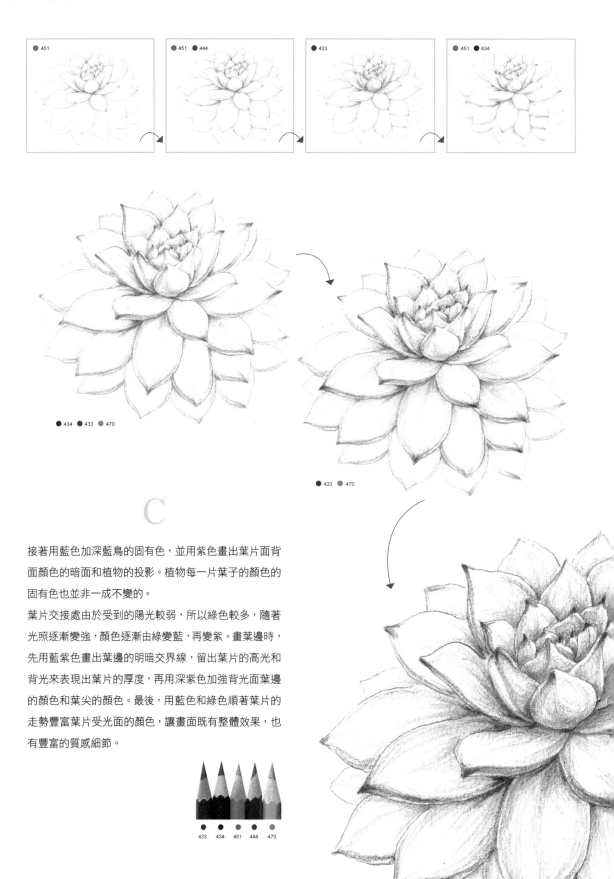

接著用藍色加深藍鳥的固有色，並用紫色畫出葉片面背
面顏色的暗面和植物的投影。植物每一片葉子的顏色的
固有色也並非一成不變的。

葉片交接處由於受到的陽光較弱，所以綠色較多，隨著
光照逐漸變強，顏色逐漸由綠變藍，再變紫。畫葉邊時，
先用藍紫色畫出葉邊的明暗交界線，留出葉片的高光和
背光來表現出葉片的厚度，再用深紫色加強背光面葉邊
的顏色和葉尖的顏色。最後，用藍色和綠色順著葉片的
走勢豐富葉片受光面的顏色，讓畫面既有整體效果，也
有豐富的質感細節。

喵的世界裡 Chapter 5

剩下第五個入口，比其他的四個入口都要黑暗，還未進去就已經讓人感到凋敝。將軍決定獨自一人帶著他金色的馬從入口進去。他從來都驍勇善戰、果斷堅決，當他獨自踏入漆黑的森林時，甚至沒有人為他擔憂。

貓的世界當然一切如常。我們在不想睡覺的時候，就望著森林發呆。我們發呆的時間越長，就越能清晰地看見森林裡軍人和馬匹的影子。

星美人 景天科 厚葉草屬

● ● ● ● ● ● ●
416 487 476 478 470 473 445

星美人別名厚葉草，為喜光、耐旱的植物，適合質地疏鬆、排水良好的沙壤土。在冬季溫暖、夏季冷涼的氣候條件下生長良好，不耐夏季濕熱天氣。星美人有短莖，厚厚的葉片為長圓形，葉面有霜粉，帶淡紫紅色暈，葉片呈延長的蓮座狀排列。

表現逆光時，除了對受光區域留白和反光外，還可以通過添加背景顏色來襯托出植物的光感和輪廓。雖然亮面和反光顏色都很淺，但高光顏色永遠是最淺的。

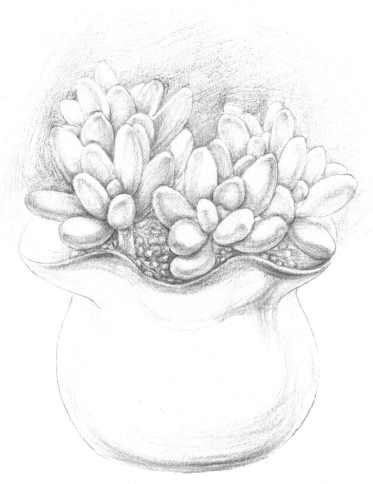

我是偏朋柔的，所以这么胖，也被叫做美人。这是千真万确的！

A　一叢一叢地勾出星美人的葉片，注意葉片因角度和透視關係產生的形狀變化和每叢葉片的前後關係，別忘了畫植物的短莖。

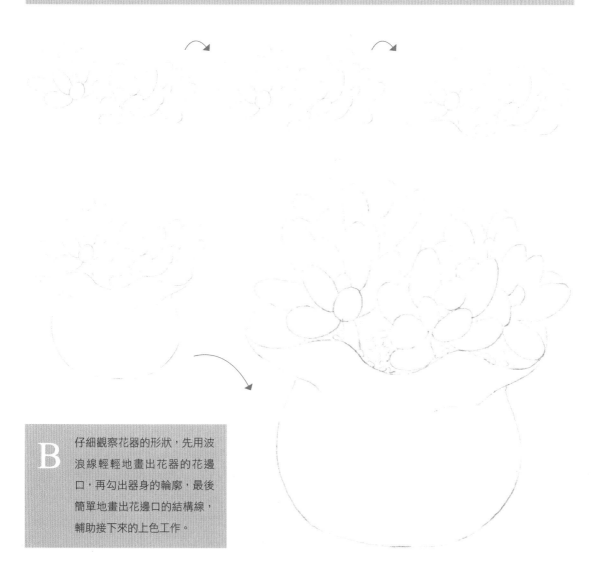

B　仔細觀察花器的形狀，先用波浪線輕輕地畫出花器的花邊口，再勾出器身的輪廓，最後簡單地畫出花邊口的結構線，輔助接下來的上色工作。

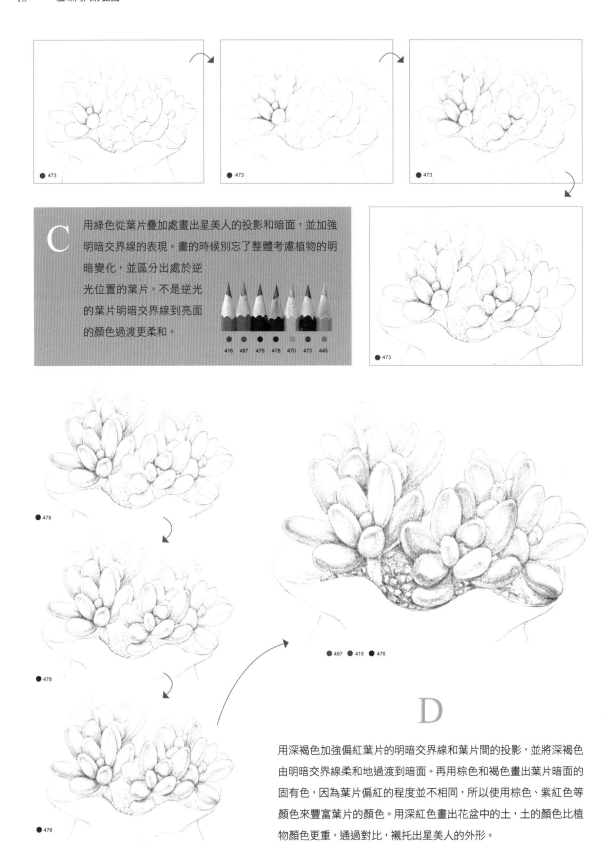

● 473

● 473

● 473

C 用綠色從葉片疊加處畫出星美人的投影和暗面，並加強
明暗交界線的表現。畫的時候別忘了整體考慮植物的明
暗變化，並區分出處於逆
光位置的葉片。不是逆光
的葉片明暗交界線到亮面
的顏色過渡更柔和。

416　487　476　478　470　473　445

● 473

● 478

● 478

● 478

● 487　● 416　● 476

D

用深褐色加強偏紅葉片的明暗交界線和葉片間的投影，並將深褐色
由明暗交界線柔和地過渡到暗面。再用棕色和褐色畫出葉片暗面的
固有色，因為葉片偏紅的程度並不相同，所以使用棕色、紫紅色等
顏色來豐富葉片的顏色。用深紅色畫出花盆中的土，土的顏色比植
物顏色更重，通過對比，襯托出星美人的外形。

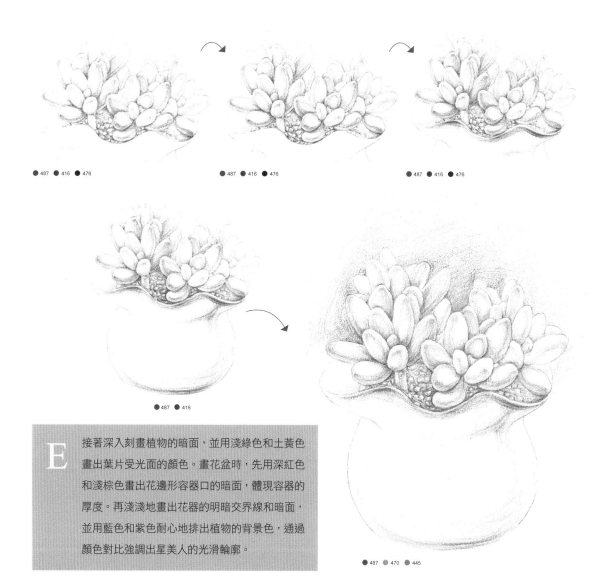

● 487　● 416　● 476

● 487　● 416　● 476

● 487　● 416　● 476

● 487　● 416

E　接著深入刻畫植物的暗面，並用淺綠色和土黃色畫出葉片受光面的顏色。畫花盆時，先用深紅色和淺棕色畫出花邊形容器口的暗面，體現容器的厚度。再淺淺地畫出花器的明暗交界線和暗面，並用藍色和紫色耐心地排出植物的背景色，通過顏色對比強調出星美人的光滑輪廓。

● 487　● 470　● 445

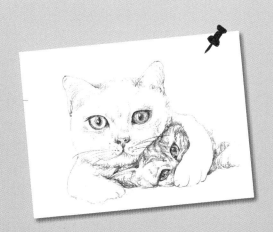

喵的世界裡 Chapter 6

第一支隊伍很快就找到了桃花。桃花開放的時候，整片整片的粉色，軍人們望見這滿目的桃花，被這份熱情與燦爛感染了，他們認為這就是最美的花。

清盛錦 景天科 蓮花掌屬

433 487 476 467 473 457

清盛錦又稱「燦爛」，植株呈多分枝的灌木狀，葉片在枝頭組成較小的蓮座狀葉盤，葉片倒卵圓形，頂端尖，背面有龍骨狀凸起。葉片色彩豐富，中央部分為杏黃色，與淡綠色間雜，外緣則呈紅、紅褐及粉紅等色。清盛錦開花後植物會枯萎死亡，故栽培中看到花苞時直接剪掉，避免開花。

清盛錦的葉盤朝向並不相同，注意觀察葉片形狀的變化，並通過用筆的方向表現出葉片的紋理，用顏色區分出葉片內外的差別。

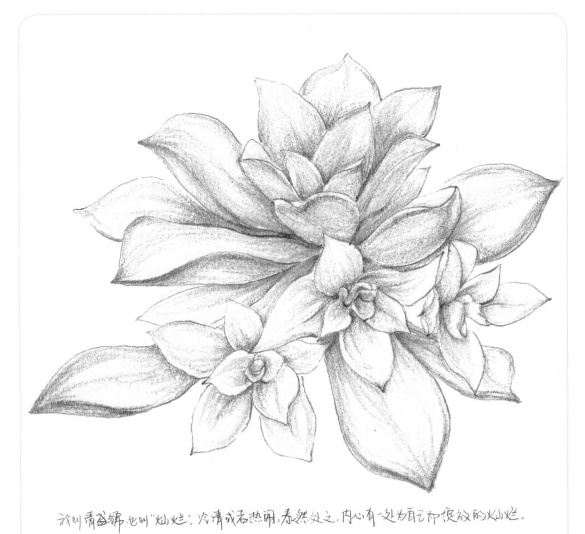

我叫清盛錦，也叫"燦爛"。冷清或者熱鬧，泰然處之，內心有一处为自己而绽放的火山烂。

A　清盛錦的葉片較少，但有一定硬度。從頂端的葉片著手，先乾脆俐落地畫出大葉叢，畫時注意葉片間遮擋的關係。接著從中間的小葉開始繪製三個小葉叢。

B

畫小葉叢的時候，注意觀察剛長出的嫩葉形態——柔軟可彎折，與成熟葉片的特徵並不相同。三個葉叢的繪畫順序是先中間，再兩邊，最後再畫被遮擋的大葉子。畫葉子的時候不要怕出錯，畫完後及時用橡皮擦清理掉多餘的鉛筆線就好。

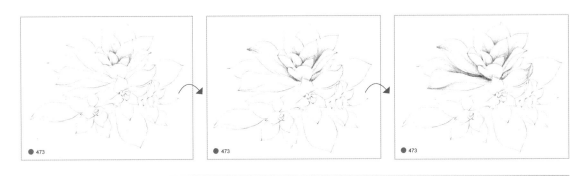

C 用墨綠色從頂端葉片疊加的地方開始塗色，畫出葉片上的投影和暗面，留出亮面和反光。針對龍骨狀的凸起，上色時可以通過加兩個強轉折面處理——加深暗面，留白亮面的方式，表現龍骨的特徵。再用翠綠色逐漸畫出葉叢的暗面。

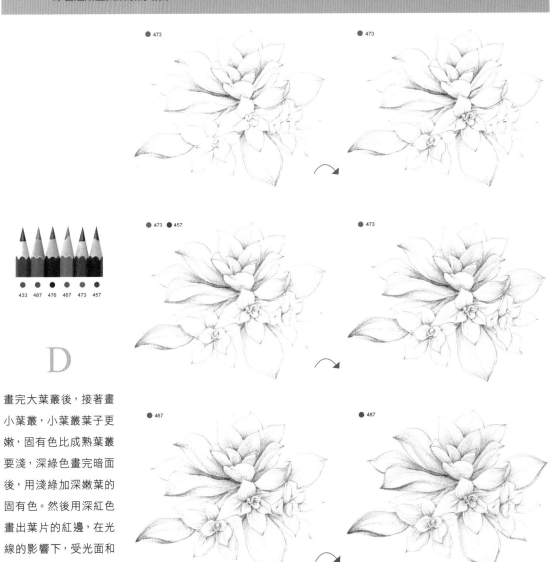

D

畫完大葉叢後，接著畫小葉叢，小葉叢葉子更嫩，固有色比成熟葉叢要淺，深綠色畫完暗面後，用淺綠加深嫩葉的固有色。然後用深紅色畫出葉片的紅邊，在光線的影響下，受光面和背光面的顏色並不相同。

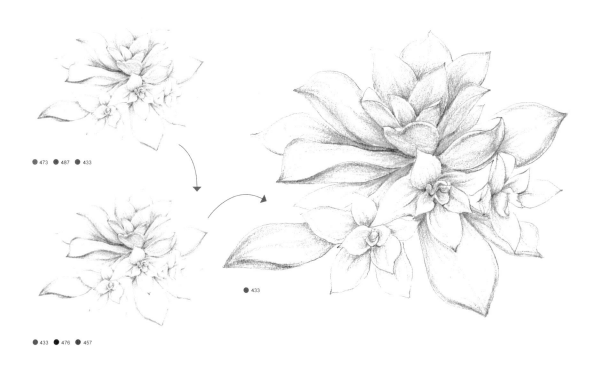

● 473 ● 487 ● 433

● 433

● 433 ● 476 ● 457

E 用黃色畫出清盛錦葉子的第一層顏色，再用紫紅色、紅色一層層地畫出葉片上的漸變色，畫的時候注意留出葉片上的高光和反光，表現葉片的厚度，並用黑色加強葉片紅邊的暗面。最後，用草綠色和淺綠色順著植物葉片的走勢，畫出葉片上的紋理，表現清盛錦葉片的質感和豐富畫面的細節。

喵的世界裡 Chapter 7

第二支隊伍在不久後也找到了他們認為的最美的花——盛夏綻放的薔薇花。薔薇花美麗又矜持，讓人徒生愛憐。軍人們認為，這些樣子美麗、氣味怡人的花，就是森林裡最美的花。

蘆薈 百合科 蘆薈屬

483 478 476 457 473

蘆薈是一種常綠、多肉質的草本植物。葉簇生，呈座狀或生於莖頂，葉常披針形，邊緣有尖齒狀刺。蘆薈的品種至少有 300 種以上，各個品種性質和形狀差別很大。蘆薈喜歡生長在排水性能良好，不易板結的疏鬆土質中。但過多沙質的土壤往往造成水分和養分的流失，使蘆薈生長不良。

畫蘆薈時，注意蘆薈葉上的刺的表現，我們並不需要把眼睛看到的所有刺都畫在畫面上，只用抓住主要的輪廓特徵就好。上色時，不要花太多精力在刺的表現上，要從整體把握蘆薈葉片的特徵。

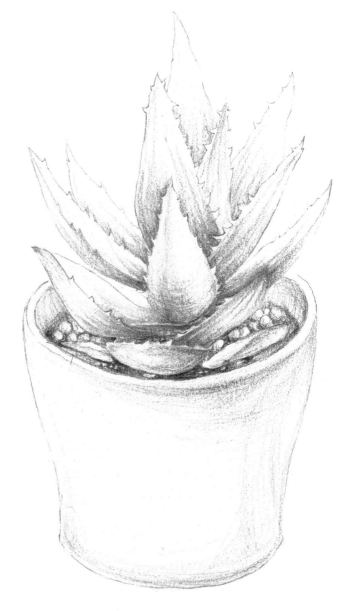

沒有錯，蘆薈也是多肉的一種，你要懷疑我！

A 選擇一個完整的葉片開始勾畫輪廓,並由中心的葉片逐漸畫到週邊的葉片。注意蘆薈葉片上刺的位置,
只在葉片兩邊,畫的時候要仔細觀察哪些輪廓線是轉折面輪廓線,哪些是葉片邊緣輪廓線。注意花盆的
圓形透視規律。

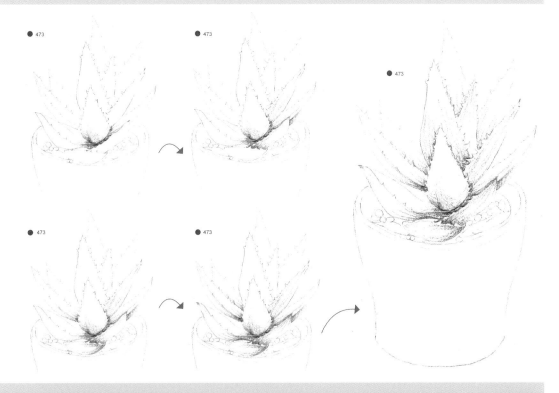

B 用深綠色從蘆薈葉片疊加的地方開始上色,並隨著葉片上的明暗交界線逐漸擴展到暗面,鋪出蘆薈的基
本色調。畫到蘆薈刺的時候先對其進行適當的留白,無需仔細地刻畫刺上的明暗。上色時,用筆走勢可
以與蘆薈葉片紋理走向相同,來表現葉片的紋理,離視線最近的葉片陰影和暗面顏色都最深。

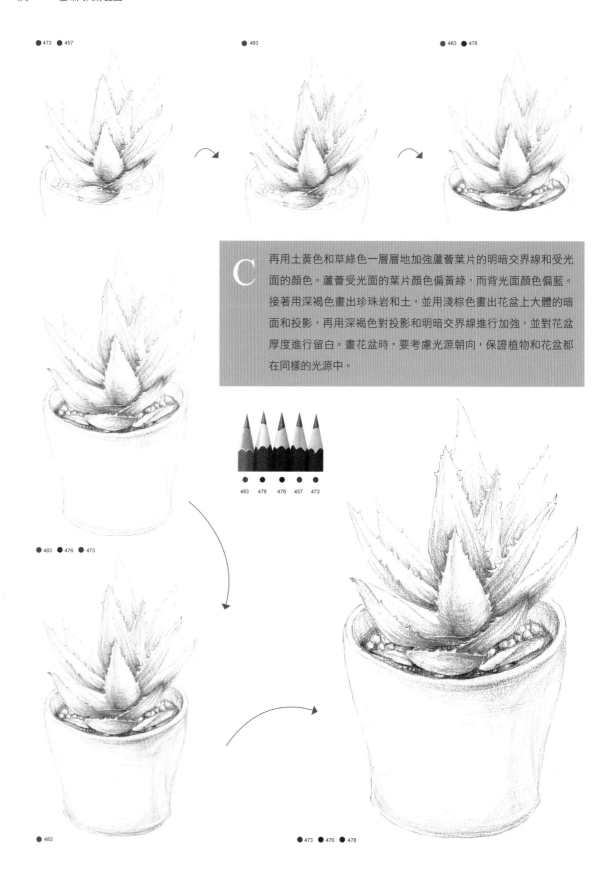

473 457 483 483 478

C 再用土黃色和草綠色一層層地加強蘆薈葉片的明暗交界線和受光
面的顏色。蘆薈受光面的葉片顏色偏黃綠，而背光面顏色偏藍。
接著用深褐色畫出珍珠岩和土，並用淺棕色畫出花盆上大體的暗
面和投影，再用深褐色對投影和明暗交界線進行加強，並對花盆
厚度進行留白。畫花盆時，要考慮光源朝向，保證植物和花盆都
在同樣的光源中。

483 478 476 457 473

483 476 473

483

473 476 478

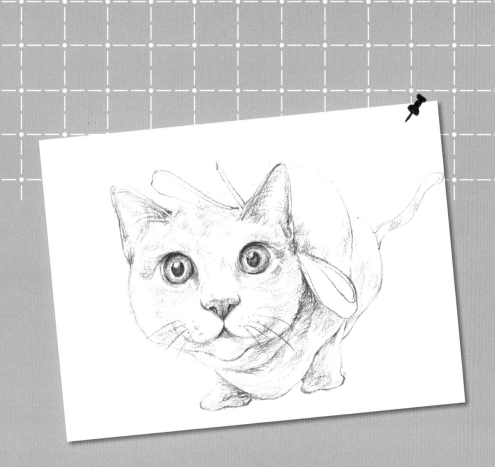

喵的世界裡 Chapter 8

第三支隊伍走了很遠，那時天氣已經開始轉涼，軍人們的信心有些動搖了。
這時，一片可愛的雛菊在低低的草坪上等待著他們。這不就是最美的花麼？

第四支隊伍遇見臘梅的時候，已經是冬天了，他們灰心喪氣地走在森林裡。
一場大雪之後，森林裡蕭索得很。這時隱隱傳來了甜美的香味，噢，在最冷
的時候還能綻放的花，一定是最美的花。

翠冠玉 仙人掌科 烏羽玉屬

483 478 434 457 473

翠冠玉是原產於北美洲西部地區的一類仙人掌科多肉植物，株扁球形，初為單生，以後周圍發小球，逐漸成群生狀。植株上有白灰色的疣，表皮顏色呈豔綠色或灰綠色，具有棱，S 型或波浪型，刺座棉毛茂密。花色為淡粉或粉白色。有粗大的蘿蔔狀肉質根，種植時，土壤要疏鬆肥沃、排水透氣性良好，用較深的花盆種植，並做好盆底的排水準備。

畫的時候除了要表現每個棱邊的明暗關係外，更要從整體的球狀出發，表現翠冠玉的體積感。對於毛絨狀的疣，刻畫出大效果就好，無需著墨過多。

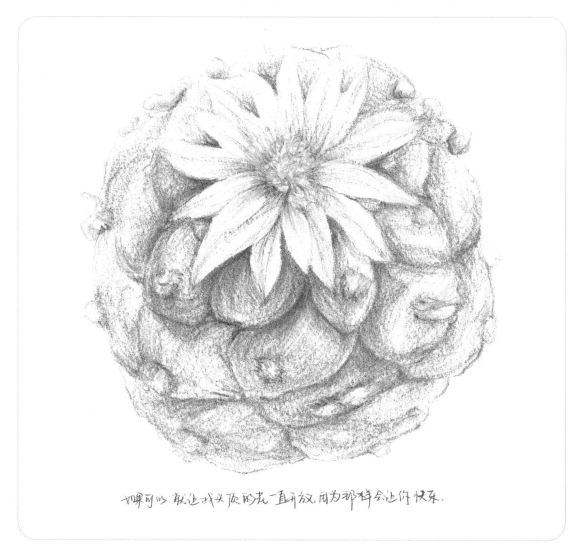

如果可以，敢让我头顶的花一直开放，因为那样会让你快乐。

● 483 ● 483 ● 483 ● 457 ● 483 ● 457

A　用紅色彩鉛一片一片地畫出花瓣，空出花芯的位置。下筆前要考慮好花的位置，避免畫得太低或者太偏。
　　接著用綠色彩鉛勾勒出翠冠玉的球狀莖輪廓，畫之前先仔細觀察每一小塊棱的走向規則。

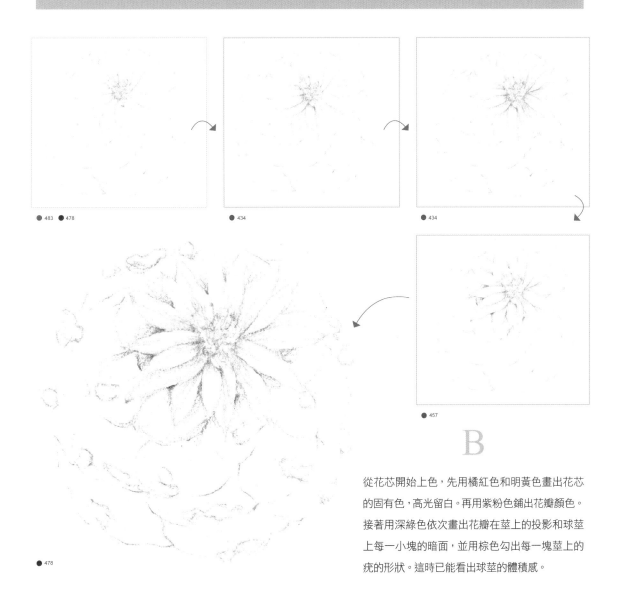

● 483 ● 478 ● 434 ● 434

● 457

B

從花芯開始上色，先用橘紅色和明黃色畫出花芯
的固有色，高光留白。再用紫粉色鋪出花瓣顏色。
接著用深綠色依次畫出花瓣在莖上的投影和球莖
上每一小塊的暗面，並用棕色勾出每一塊莖上的
疣的形狀。這時已能看出球莖的體積感。

● 478

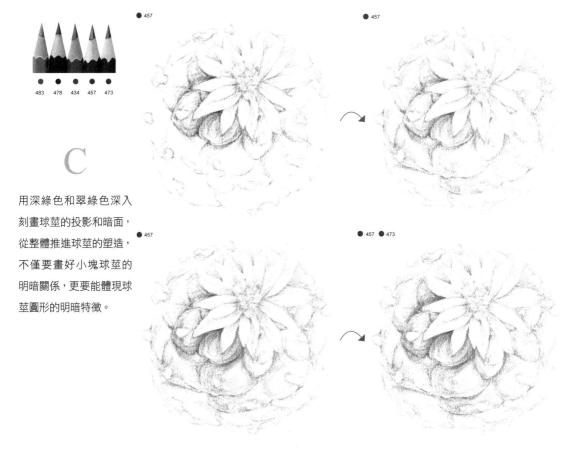

C

用深綠色和翠綠色深入
刻畫球莖的投影和暗面，
從整體推進球莖的塑造，
不僅要畫好小塊球莖的
明暗關係，更要能體現球
莖圓形的明暗特徵。

D　用紅棕色畫出球莖上的疣狀物的暗面，用
棕色和紫紅色為花蕊和花瓣增添細節，再
用黃綠色和黃褐色表現球莖的固有色，上
色時注意植物的遠近關係，離視線近的地
方細節更豐富。最後用深褐色加強疣狀物
的暗面和投影。

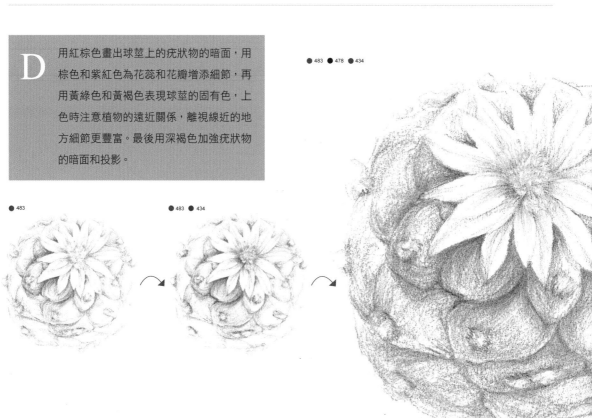

喵的世界裡 Chapter 9

看來九百九十九個軍人和九千九百九十九匹馬都已經完成了任務。他們從森林裡退了出來，在小河邊等著將軍，等他來裁決誰才是最美的花，然後帶它回到城堡裡。河水結冰了又融化了，還未見將軍的身影，軍人們沒有放棄等待，他們知道他們的將軍一定會回來。

終於，將軍騎著他金色的馬，出現在所有人的面前。他雖然有些疲憊，但仍然英俊挺拔，不可一世。只有我們這些盯著森林發呆的貓，才知道他遭遇了怎樣的坎坷，又遇見了怎樣的美好。但你知道，並不是所有的美好都能夠被擁有，更多的時候，你成為她的一部分才是最終的出路。

琉璃兜 仙人掌科 星球屬

483 478 476 467 457 444

琉璃兜喜溫暖、陽光充足的環境，耐強光照射，耐濕潤，耐寒性一般，種植時應保持濕潤，冬季應注意保暖。

琉璃兜的外形並非正圓形，而與南瓜一樣是橢圓形。畫的這顆琉璃兜正在曬根，所以主要球莖的朝向並不向上。畫的時候注意棱邊的走向與球莖的朝向相似。

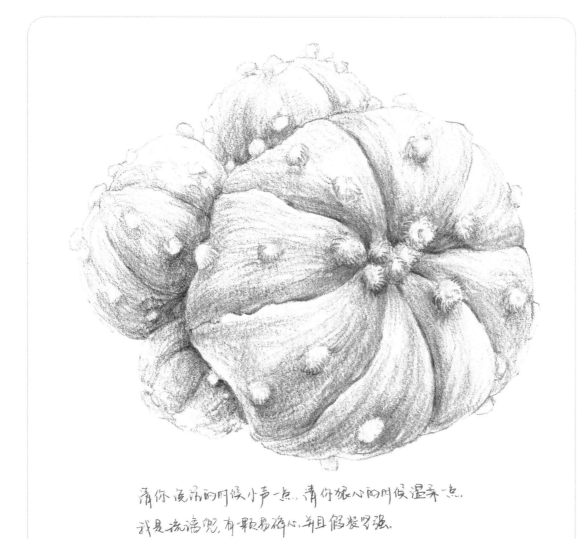

請你誇獎的時候小声一点，請你擔心的時候溫柔一点，
我是琉璃兜，有顆易碎心，並且假裝堅強。

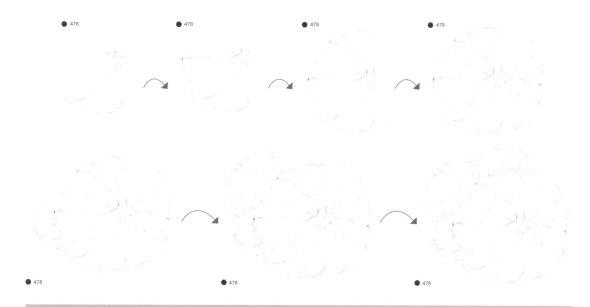

A 先從離視線最近的琉璃兜入手，用鉛筆按順時針的方向一個一個地畫出 8 條棱邊，表現出南瓜型的外形，再為琉璃兜畫上小疣點，疣點的分佈位置要疏密有序。完成主體的大琉璃兜後，接著一個一個地畫出後面群生的小琉璃兜，小琉璃兜的棱邊走向同樣與植物朝向一致。畫完後，注意清除掉疣點上的廢線，因為疣點顏色淺，而彩色鉛筆遮蓋力並不好，及時清理掉深色的線條能讓畫面顏色更乾淨。

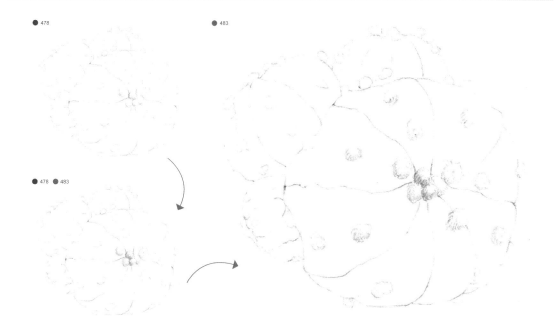

B 和之前畫過的翠冠玉相比，琉璃兜的疣點顏色更偏黃，也更大。先用黃色畫出小疣點的暗面，再用褐色豐富暗面的細節，塗褐色時，用筆方向與絨毛方向相似，並適當留出適當空隙，表現絨毛質感。畫疣點時，要從整體來調整多個小疣點間的色彩關係，離視線越近的小疣點的色彩和細節越豐富。

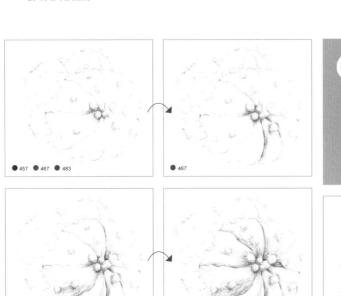

C 接著畫出群生琉璃兜的疣點，並用墨綠色畫出球莖的暗面。球莖的暗面從棱邊的轉折處入手，逐漸畫出球莖的固有色，注意觀察球莖凹進去部分的明暗變化，別忘了畫出疣點在球莖上的投影。

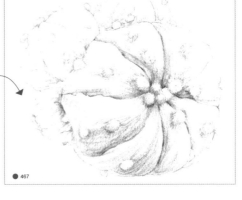

D 畫球莖時不僅要考慮每個棱邊轉折帶來的明暗變化，更要整體考慮單個球形的色彩關係和琉璃兜間的主從關係。用藍色豐富主球莖的背光面顏色，用黃綠色加強受光面顏色，並畫出群生的琉璃兜顏色。接著用黑色畫出大琉璃兜在三個小琉璃兜上的投影。影子形狀變化要符合透視規律。

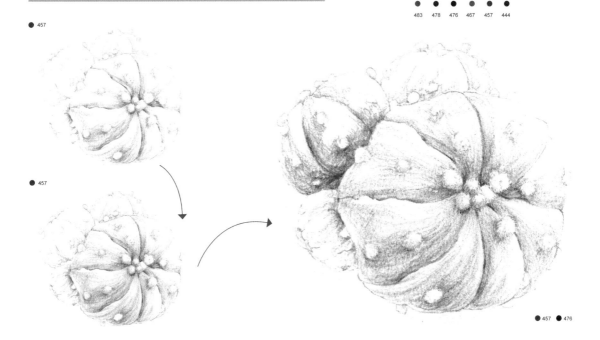

E

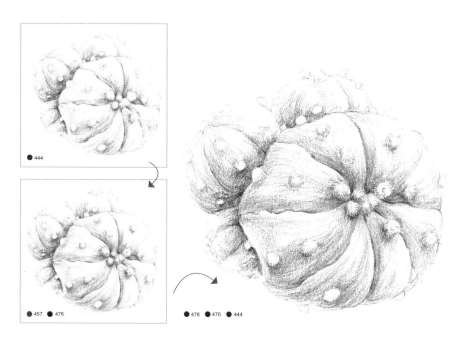

● 444

● 457 ● 476

● 478 ● 476 ● 444

用棕色和黑色再次加
深投影和棱邊交界處
的顏色，用翠綠色和藍
色豐富琉璃兜的固有
色。最後用紅棕色和黑
色加強疣點的暗面和
投影，用顏色的對比突
出球形體積感和絨毛
質感。

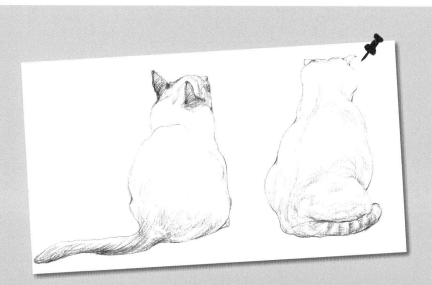

喵的世界裡 Chapter 10

軍人們把桃花、薔薇、雛菊、臘梅帶到將軍面前，一一訴說了各自隊伍
裡的故事，請將軍決定誰才是最美的花。將軍生平第一次，不再果斷堅
決，他沒有評判出最美的花，而是下令把四種花都帶走。將軍無法否認
這四種花的美，但他知道它們都不是最美的。遇見最美之後，其餘一切
都不再重要。

摩氏玉蓮　景天科 石蓮花屬

427　483　478　492　451　470　473

摩氏玉蓮生長緩慢，葉片表面粗糙，葉片形狀略有彎曲，葉緣呈紅邊。畫前仔細觀察摩氏玉蓮的外觀，做到提筆前對葉片的長勢、形狀有一定的瞭解。畫的時候注意表現葉片的形態差異，避免想當然爾地按照其他石蓮屬植物的葉片來畫。

紅邊分佈於葉片的正面和背面，畫紅邊時要表現出它的轉折關係。上色時，如果擔心力道把握不準，可以用重複上色的方式來加深顏色。

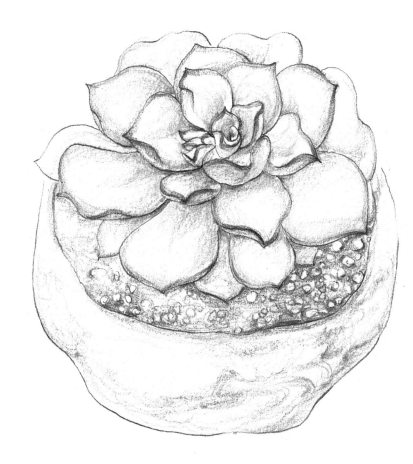

摩氏玉蓮和其他的不
透花屬沒有很多的區
別。我们都是在都着強
大的生命力不断生长。却
从来都不露声色。

畫前應仔細觀察石蓮的外觀，做到提筆前對葉片的形狀、動態有一定的瞭解。然後選擇較尖銳的鉛筆從蓮座中心開始輕輕地描繪摩氏玉蓮的葉片。繪製時應由內向外，一圈一圈地對葉片進行描繪。畫單個葉片時，要注意表現出葉片彎曲的動態。勾輪廓時，只需整體把握住石蓮的生長態勢，無需刻意地將葉片勾畫得和自己看到的一樣。勾線時，可以適當地放慢速度，來加強外形的準確性。

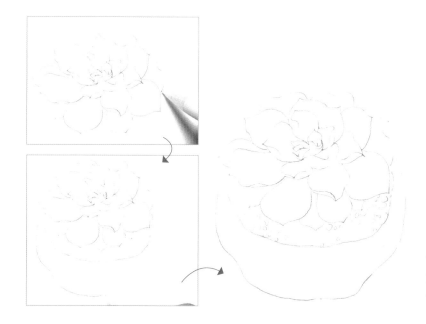

B

畫完石蓮輪廓後，用鉛筆簡單勾勒出花盆的外輪廓。花盆作為石蓮的陪襯，自身凹凸不平的紋理和泥土的痕跡無需用輪廓線來表現，土中珍珠岩也只需簡單勾勒即可。線稿完成後，要及時地清理畫面上不需要的廢線和橡皮屑等，保持畫面整潔。畫輪廓時，儘量減少橡皮擦的使用，避免出現紙面起毛的情況，從而影響接下來的彩鉛的上色。

C 在上色環節，針對石蓮一片葉片中有兩個顏色的特質，我們選擇分開為綠色葉片和紅色葉邊上色的方式來繪製。首先從蓮座中心開始繪製綠色葉片，選擇墨綠色畫出葉片上的陰影和暗面，通過控制用筆的力度，逐漸讓彩鉛的顏色形成柔和的過渡，並用淺綠色畫出葉片暗面到亮面的變化。

427 483 478 492 451 470 473

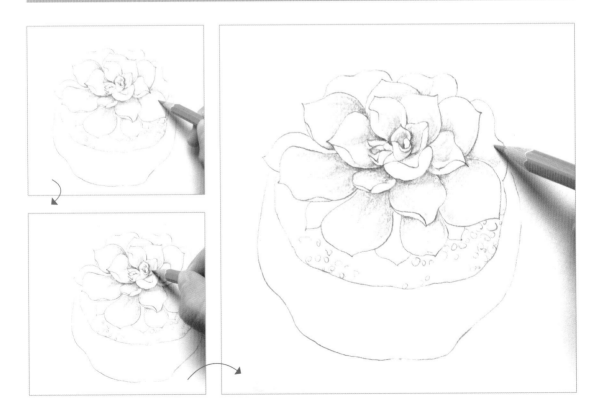

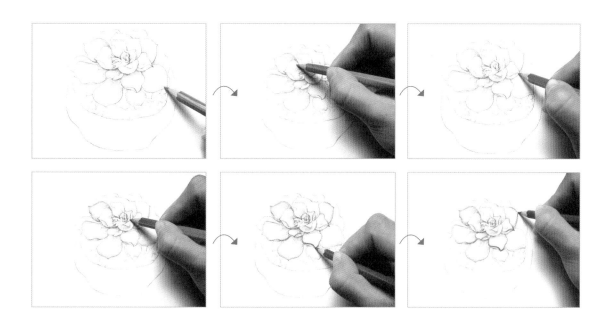

D　畫紅色葉邊時，也是從蓮座中心入手，先用土黃色打下石蓮葉片的綠色及與紅邊的漸變基礎，再用粉紅色輕輕地畫出紅邊，最後用深紅色加強葉片邊緣的顏色。處理葉片轉折時，紅邊顏色也有深淺變化，背光面的紅邊顏色要深於受光面的紅邊。

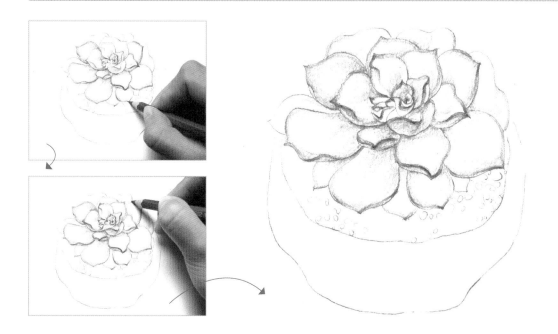

E　用深紅色加強背光葉片邊緣，增強其立體感。上色的原則同樣遵循近實遠虛的規則，離蓮座中心越近，顏色越重，離畫面越近，顏色越重，離畫面越遠，顏色越虛。處理紅邊時，要考慮到石蓮葉片的厚度，石蓮實際邊緣並不一定與鉛筆輪廓重合。

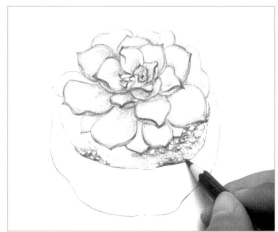

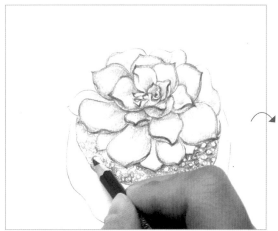

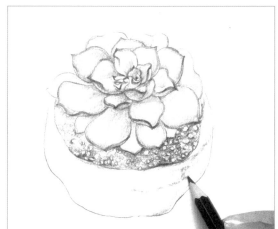

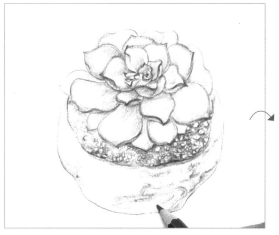

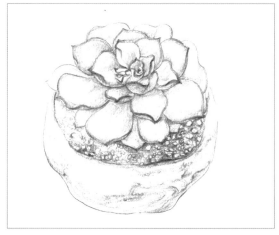

F　最後畫帶土的花盆。先選擇深褐色鋪出土壤，並對土裡的珍珠岩進行適當的留白。花盆也同樣選擇棕色的彩鉛來繪製，從花盆邊緣的厚度入手，再畫出花盆暗面凹凸不平的紋理和土痕，最後用藍色簡單地畫出花盆自身的顏色。

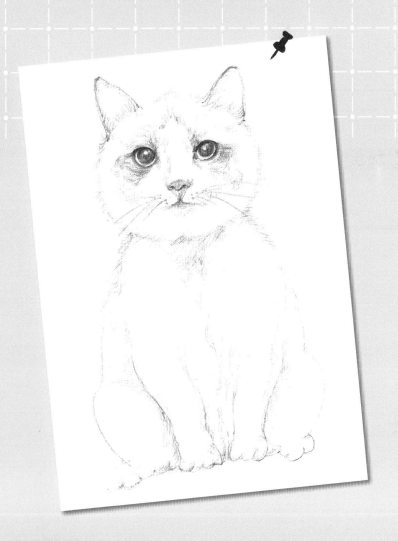

喵的世界裡 Chapter 11

最後這一千個軍人和一萬匹馬帶著四種花回到了都城。四種花？這顯然不是國王要的結果，公主為了袒護將軍，對這四種花都表達了讚美，並且求國王獎勵了所有人。國王非常豐厚地獎勵了所有人，連我們這些在河岸邊觀望的貓都各自得到了一個罐頭。將軍卻沒有任何獎勵。

鸞鳳玉錦　仙人掌科 星球屬

418　483　478　473　457

鸞鳳玉錦是帶了錦的鸞鳳玉，鸞鳳玉的棱數在 3 至 9 之間。三棱的「三角鸞鳳玉」較稀有名貴，四棱的「四角鸞鳳玉」也稱四方玉，四條闊棱均勻對稱。五棱的鸞鳳玉最常見，形狀有些像長胖了的楊桃。鸞鳳玉上的錦顏色可能出現紅色或者黃色，但以黃色最多。這張鸞鳳玉錦每一頭的朝向都不一樣，畫的時候注意五角星形的透視變化。

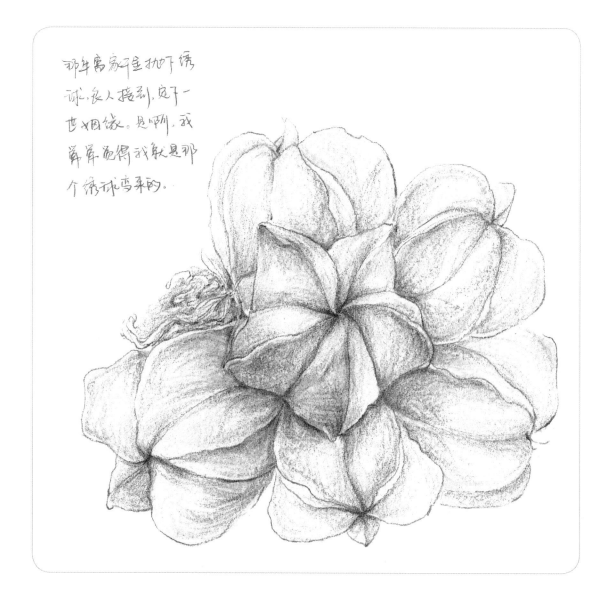

A 首先選擇位於視線最前方的鸞鳳玉錦動筆，它正好與視線平齊，形狀看上去就是一個規整的五角星，畫的時候棱邊大小相似。再圍繞這顆鸞鳳玉錦畫出其他群生的鸞鳳玉錦。

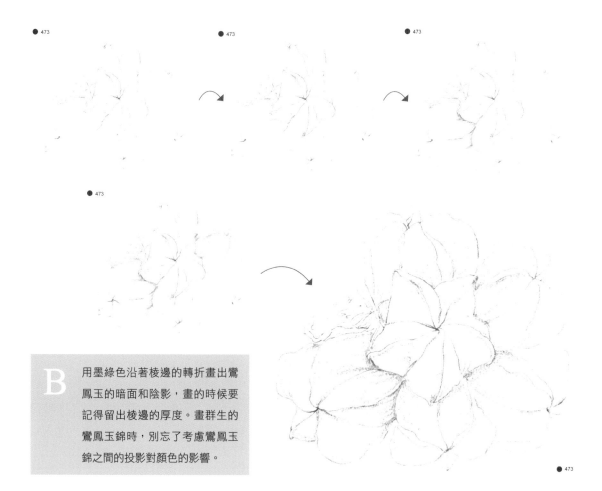

● 473

B 用墨綠色沿著棱邊的轉折畫出鸞鳳玉的暗面和陰影，畫的時候要記得留出棱邊的厚度。畫群生的鸞鳳玉錦時，別忘了考慮鸞鳳玉錦之間的投影對顏色的影響。

● 473

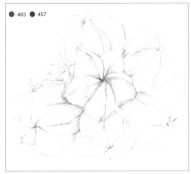

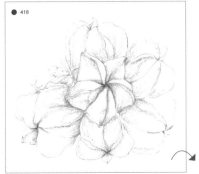

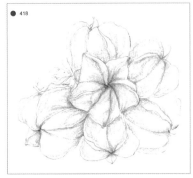

C

鋪完基本色後，用深紅色開始從鸞鳳玉錦的頂端畫出紅色錦的暗面。錦的上色過程也是順著棱邊，先畫出明暗交界線和投影，再逐漸擴展畫出錦的暗面顏色。畫完錦的暗面後，用橘紅色畫出錦的暗面顏色漸變和受光面的固有色。為錦上色時，不要在一個鸞鳳玉錦上死摳細節，應從整體出發，來推進上色的過程，確保顏色符合近實遠虛的規律，即近處的顏色對比強，色彩更豔麗些，而遠處的顏色對比弱，色彩更灰些。

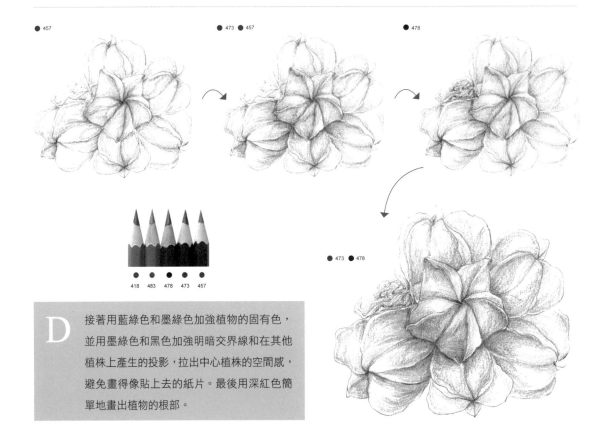

D 接著用藍綠色和墨綠色加強植物的固有色，並用墨綠色和黑色加強明暗交界線和在其他植株上產生的投影，拉出中心植株的空間感，避免畫得像貼上去的紙片。最後用深紅色簡單地畫出植物的根部。

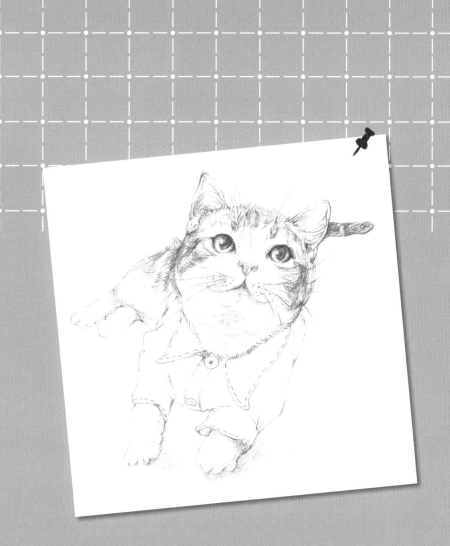

喵的世界裡 Chapter 12

國王憤怒地質問將軍：「你為什麼沒有完成任務？你為什麼變得優柔寡斷？你為什麼不能做好判斷？我還能不能把女兒和王位交給你？」將軍依然是驕傲的，他挺起胸膛，但沒有作出任何答覆。

自他從森林裡回來之後，不可一世的將軍變得更加沉默寡言。只有我們這些貓才知道，他會在沒有人注意的時候，望著森林的方向。那是一種持久的凝望，遠比當時所有的貓在河的這邊看對岸森林裡的軍人和馬匹要深情。

蒂比 景天科 擬石蓮花屬

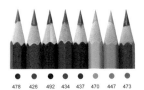

478　426　492　434　437　470　447　473

當面對群生的多肉植物時，畫前要確定蓮座間的主次和虛實關係，並仔細觀察每個蓮座的特點，從而在畫的時候能表現出彼此間的差異。

與冰莓相似，蒂比的顏色也十分粉嫩，全株變紅後十分可愛，但蓮座上葉片密度更小，葉片更厚。蒂比的葉片也十分通透，在逆光下，葉片上的高光和反光都很強烈，而明暗交界線比較柔和，畫的時候要注意表現葉片的光感。

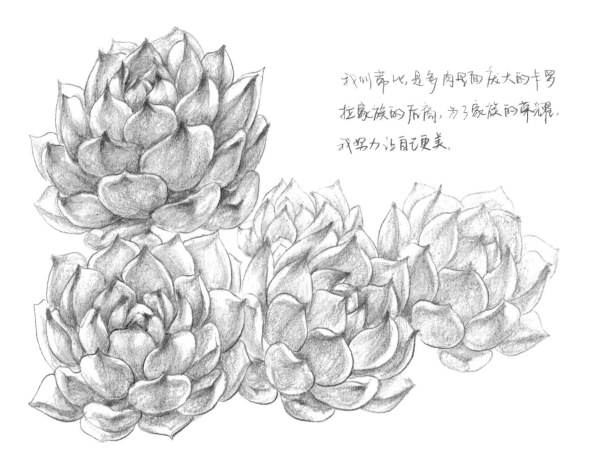

我叫蒂比，是多肉界裡龐大的卡羅拉家族的后裔，為了家族的榮譽，我努力讓自己更美。

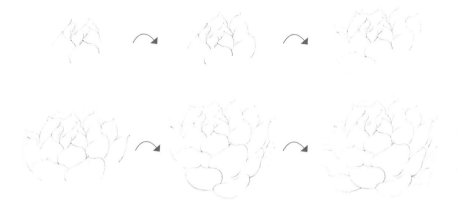

A

從最高的一棵蒂比開
始勾線,由於是側視,
只能看到很少的嫩葉
和完整無遮擋的葉片。
所有的葉片都互相遮
擋,畫的時候,要注
意遮擋關係。

B

接著畫正下方的
蒂比,選擇合適
的位置開始畫葉
心,因為蓮座朝
外,所以可以看
到更多葉心和嫩
葉。畫的時候從
葉心開始,由內
向外地畫出所有
的葉片。

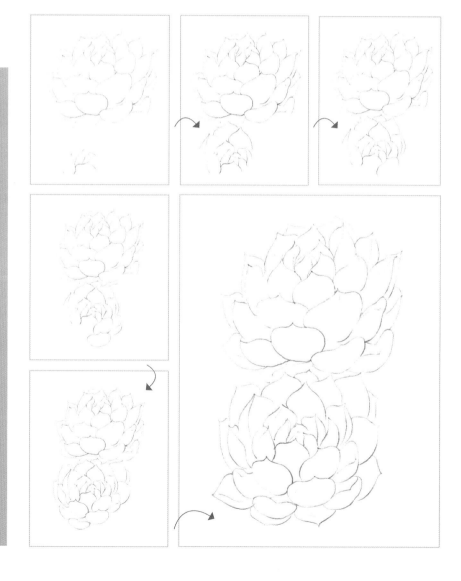

C

再按照從左至右的順序
畫出其他的蒂比,隨著
離視線越來越遠,蒂比
變得越來越小,並且勾
輪廓線時的力度也逐
漸變小。面對複雜的
植物,需將植物分解來
看,按照由主及次的順
序一棵一棵地繪製。

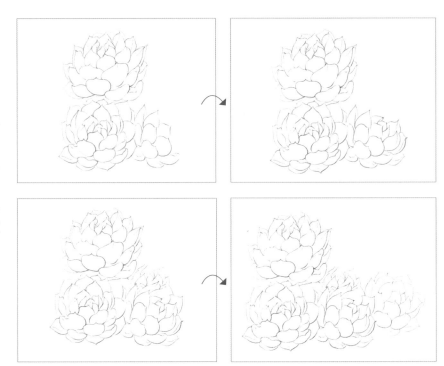

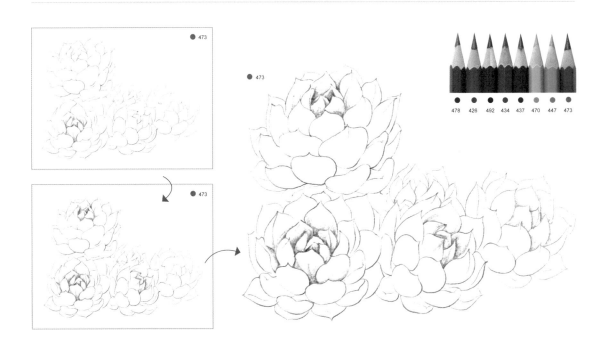

D　用綠色為蒂比的葉心開始上色。從綠色最明顯的一頭開始,每一頭的畫法都不一樣。由近至遠,綠色逐
漸變淺。具體到每一棵上,葉片疊加的地方顏色最深,上色時顏色過渡要柔和,別忘了葉尖外也有明顯
轉折,上色時要有明顯的區分。

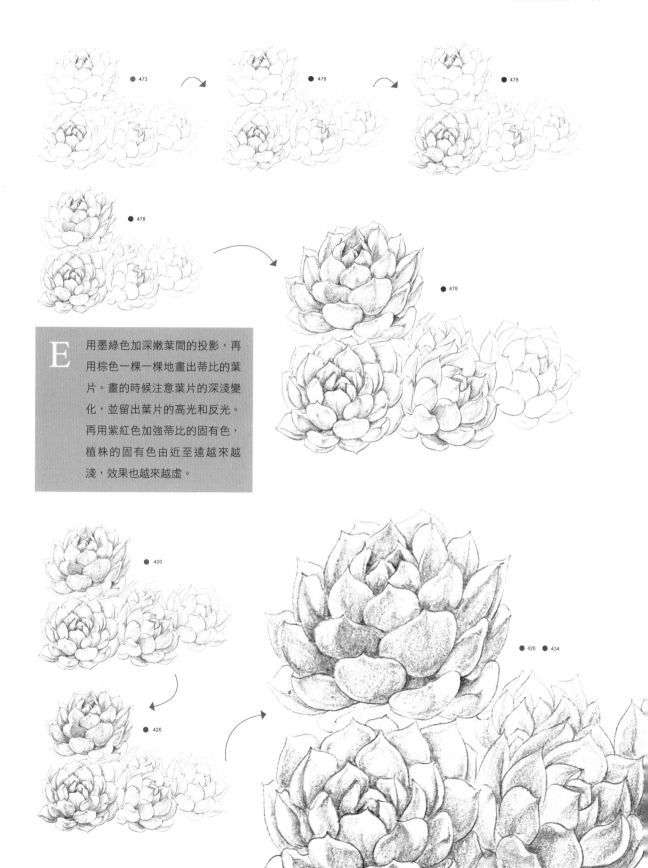

● 473

● 478

● 478

● 478

● 478

E 用墨綠色加深嫩葉間的投影，再用棕色一棵一棵地畫出蒂比的葉片。畫的時候注意葉片的深淺變化，並留出葉片的高光和反光。再用紫紅色加強蒂比的固有色，植株的固有色由近至遠越來越淺，效果也越來越虛。

● 426

● 426

● 426

● 426 ● 434

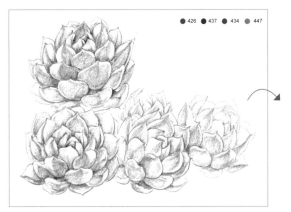

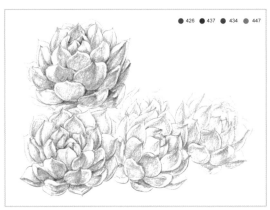

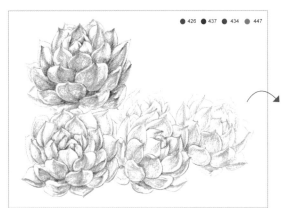

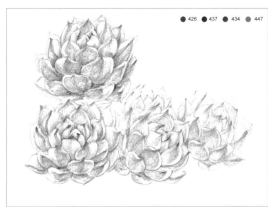

F 鋪完基本的色調後，就進入了畫面深入環節。首先用紅色豐富成熟葉片的固有色，通過顏色的深淺差異，區分出每棵蒂比的位置關係，再用淺綠色和黃色讓葉片由綠色到紅色的過渡更加自然，並加強每一片葉片的明暗交界線和暗面顏色的刻畫，體現葉片的厚度，最後用深紅色突出蒂比的葉尖。

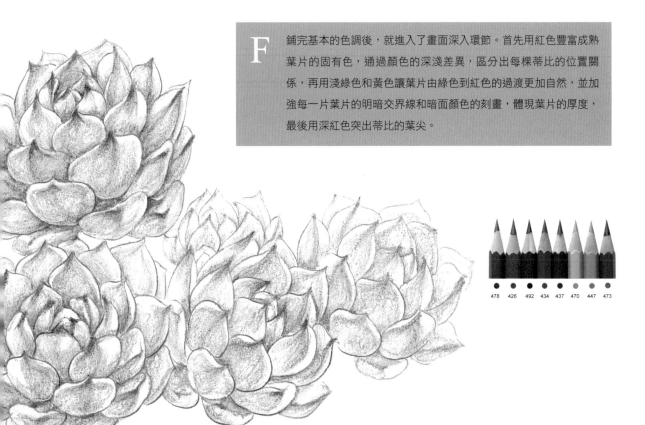

喵的世界裡 Chapter13

公主邀請將軍去花園賞花，桃花燦爛，薔薇矜貴，雛菊快樂，臘梅堅毅，將軍都不在意。慢慢地，細心的公主也發現了將軍總是望著森林，一言不發。公主常常難過地哭泣，難道一國的公主不如一片森林嗎？

國王知道了公主的憂慮，於是下令焚燒整片森林。大火燒了九十九天，沒有貓願意靠近那片森林，我們不再去河邊玩耍，只有各種動物從森林裡逃出來。那些逃不動的植物只能痛苦地被燃燒。

多頭藍姬蓮 景天科 擬石蓮花屬

● ● ● ● ●
433 437 470 447 444

由於之前畫過單頭的藍姬蓮，所以面對多頭藍姬蓮時，重點不在於單個蓮座的畫法，而是要關注整株植物的畫法。藍姬蓮的每個頭的生長程度都不一樣，畫時要注意它們不只形狀有差異，顏色也有差異，蓮座越小，藍姬蓮越綠。

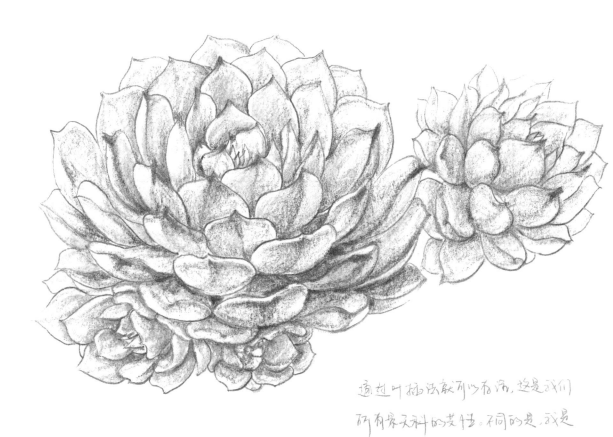

通过叶插法就可以有活，这是我们
所有景天科的美好。祠的是，我是
蓝色的，是长都却快来的。

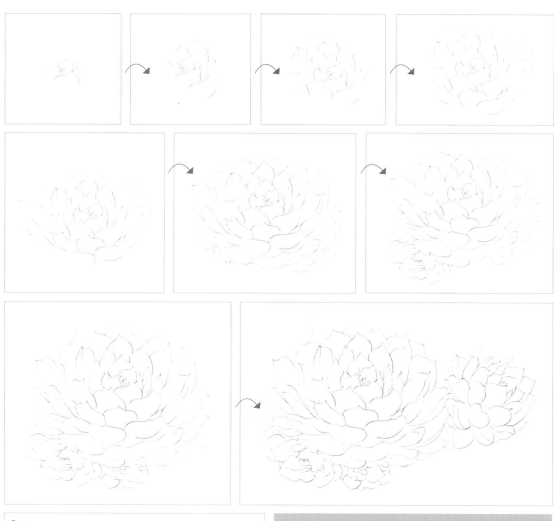

A　從最大的藍姬蓮開始勾線，在紙面上將大藍姬蓮的葉心畫得偏左些，這樣整個植株的視覺中心就在畫面中心了。勾完大藍姬蓮後，接著畫蓮座下方的兩個被壓變形的小藍姬蓮，最後畫右後方的藍姬蓮。勾完輪廓後，就可以用藍色從最大的一棵藍姬蓮開始上色了。

● 444

433　437　470　447　444

● 444

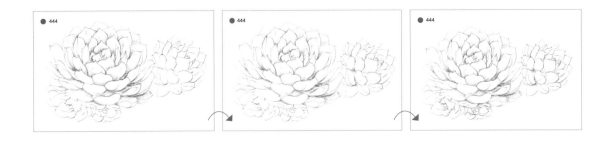

B 參考之前的藍姬蓮畫法，先鋪出最大的一棵的底色，再畫出右側和蓮座下的小藍姬蓮。畫的時候，要把所有的藍姬蓮看成一個整體，來考慮植株的明暗關係。畫面中離視線最近的大藍姬蓮藍色最重，而遠處的小藍姬蓮自身顏色也更偏綠，所以顏色最淺。

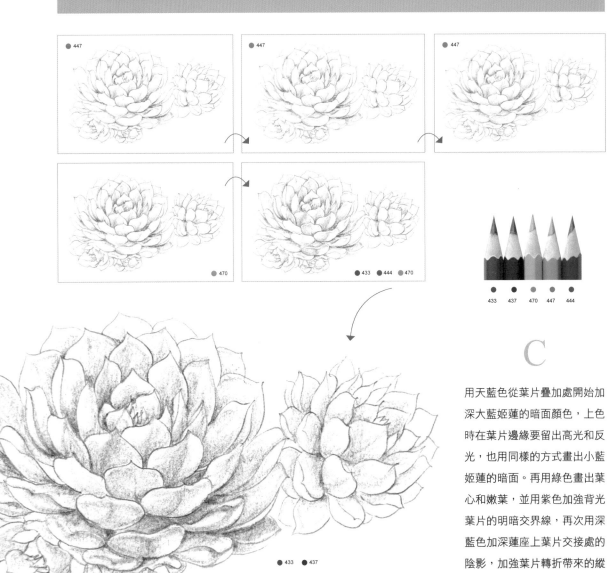

C

用天藍色從葉片疊加處開始加深大藍姬蓮的暗面顏色，上色時在葉片邊緣要留出高光和反光，也用同樣的方式畫出小藍姬蓮的暗面。再用綠色畫出葉心和嫩葉，並用紫色加強背光葉片的明暗交界線，再次用深藍色加深蓮座上葉片交接處的陰影，加強葉片轉折帶來的縱深感。

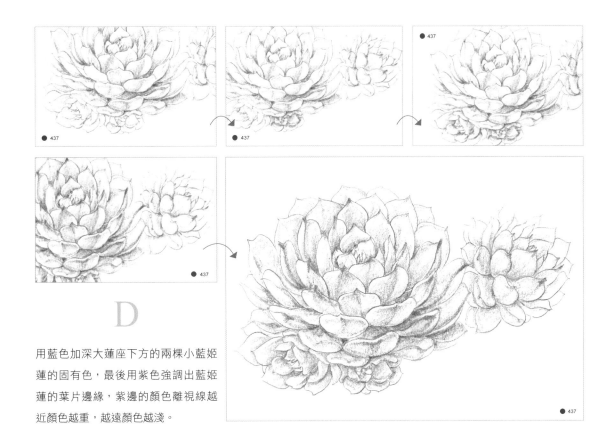

D

用藍色加深大蓮座下方的兩棵小藍姬
蓮的固有色，最後用紫色強調出藍姬
蓮的葉片邊緣，紫邊的顏色離視線越
近顏色越重，越遠顏色越淺。

喵的世界裡 Chapter 14

後來城裡開始刮起很大很大的風沙，
遮天蔽日。勇敢的將軍帶著軍人們與
風沙搏鬥。風沙毫無顧忌地進攻，軍
人們不畏犧牲，奮力抵擋，他們有時
也會有小小的勝利，然而風沙也絕不
手軟。很快地，城市、小河、森林都
不存在了，只有大片大片的沙漠。風
沙太過肆虐，人們無法再生活下去了。
將軍最後保護著國王、公主和市民們
離開了那座城市。

組合多肉彩鉛技法詳解 1

繪製一幅豐富的多肉組合,是我們的終極目標。通過之前對單體多肉和組合多肉繪畫的學習,我們已經基本瞭解了各種多肉的繪畫方法,現在需要提高的是對多肉植物細節刻畫的能力。只有細膩的處理手法和豐富的細節才能讓畫面經得起各種推敲和思考。

對於多肉植物來說,抓住葉片的顏色變化是細節刻畫中非常重要的一點,彩鉛中並不一定正好有與葉片相同的顏色,所以多肉植物的葉片顏色很多時候都是用多個顏色疊加而成的。能自然地表現出多肉的顏色,方法只有一個——多練習,畫得多了,各種顏色疊加效果就都熟悉了。

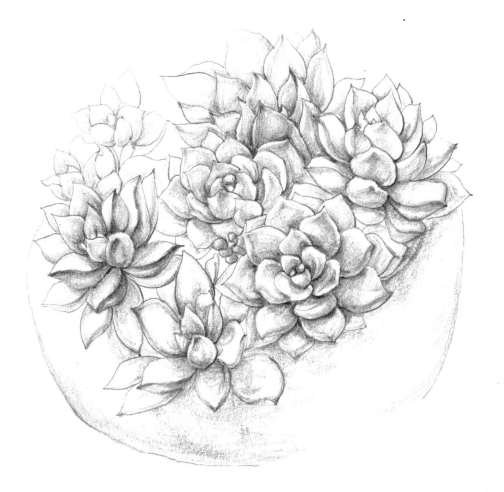

在那个攻車男头上有两轮胎,一轮比较大,叫姆胎月,一轮比较小,叫销月,那个攻車男头角是青梅竹马,一个叫黑记,一个叫百忆坤。

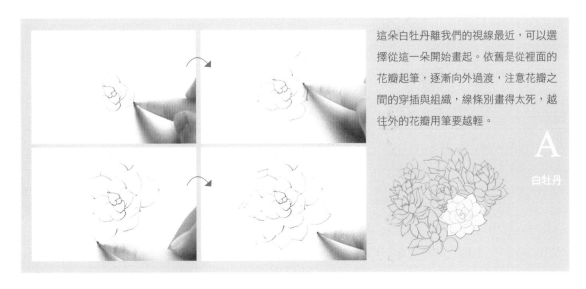

這朵白牡丹離我們的視線最近,可以選擇從這一朵開始畫起。依舊是從裡面的花瓣起筆,逐漸向外過渡,注意花瓣之間的穿插與組織,線條別畫得太死,越往外的花瓣用筆要越輕。

A

白牡丹

接著仔細觀察多肉的生長方向和形狀,用鉛筆勾出附近的多肉。白牡丹的肉片是有棱角的,所以注意勾勒葉片的時候,輕輕畫出葉片的厚度,這樣方便後面上色的層次。

B

白牡丹

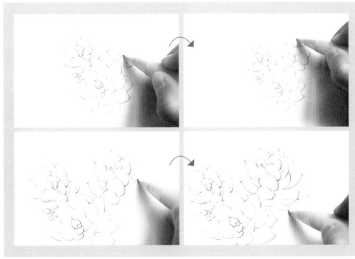

在勾後面這一棵白牡丹的時候,注意與前面的一棵有區別。仔細觀察後再下筆。注意用筆輕重,切記不要摳得太死。

C

白牡丹

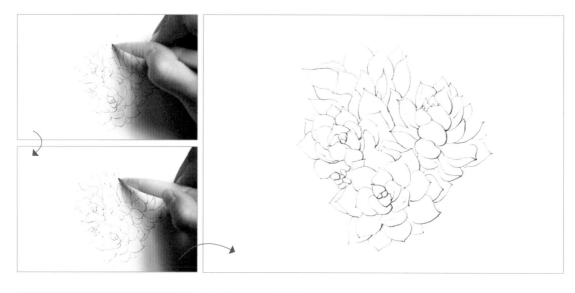

D 黑王子

接下來要畫的是這一棵黑王子。相比白牡丹而言，黑王子的葉片要顯得更薄、更尖。因為它離視線較遠，所以整體呈現出立面的角度，勾勒外形時要順著向上的趨勢走，越靠後的花瓣下筆要越輕。勾完這一棵黑王子後，我們需要停下來，檢查一下畫面，對不準確的地方適當做些調整。

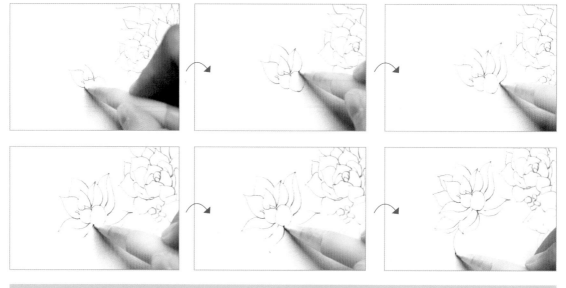

E 姬朧月

在勾這一棵姬朧月的時候，注意它的外形特點，依舊從裡往外刻畫。姬朧月的葉片明顯比白牡丹厚，畫的時候注意區分它們的葉片細節，勾線的粗細不要太一致，線條儘量流暢些。

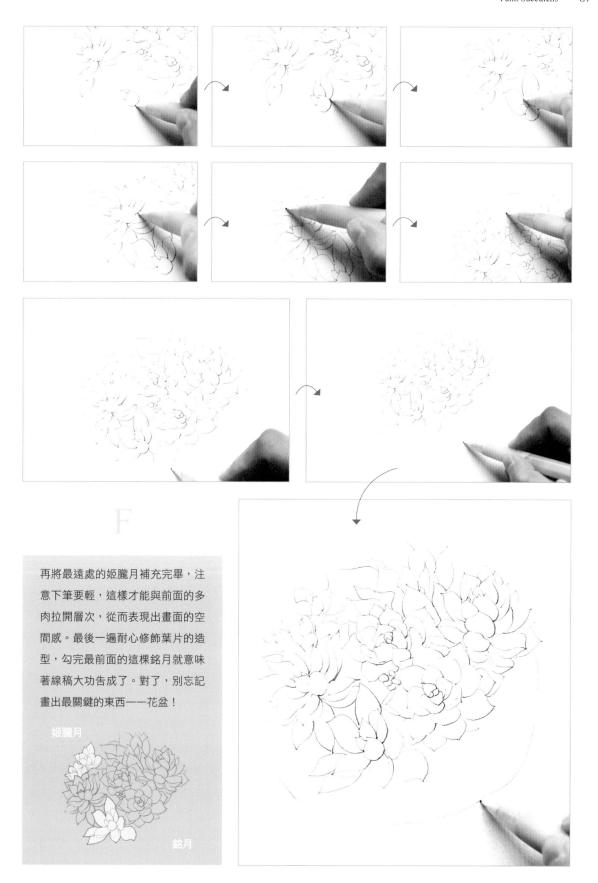

再將最遠處的姬朧月補充完畢，注意下筆要輕，這樣才能與前面的多肉拉開層次，從而表現出畫面的空間感。最後一遍耐心修飾葉片的造型，勾完最前面的這棵銘月就意味著線稿大功告成了。對了，別忘記畫出最關鍵的東西——花盆！

F

姬朧月

銘月

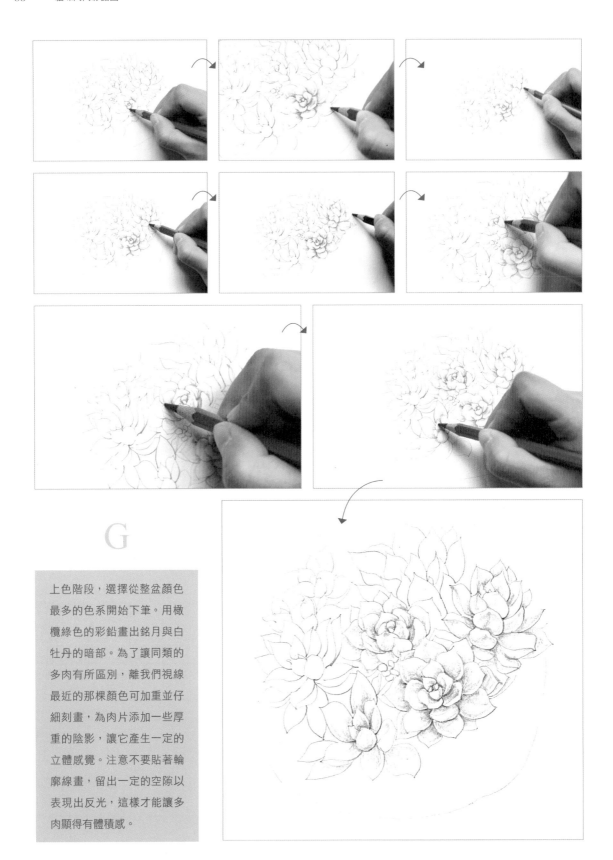

G

上色階段，選擇從整盆顏色最多的色系開始下筆。用橄欖綠色的彩鉛畫出銘月與白牡丹的暗部。為了讓同類的多肉有所區別，離我們視線最近的那棵顏色可加重並仔細刻畫，為肉片添加一些厚重的陰影，讓它產生一定的立體感覺。注意不要貼著輪廓線畫，留出一定的空隙以表現出反光，這樣才能讓多肉顯得有體積感。

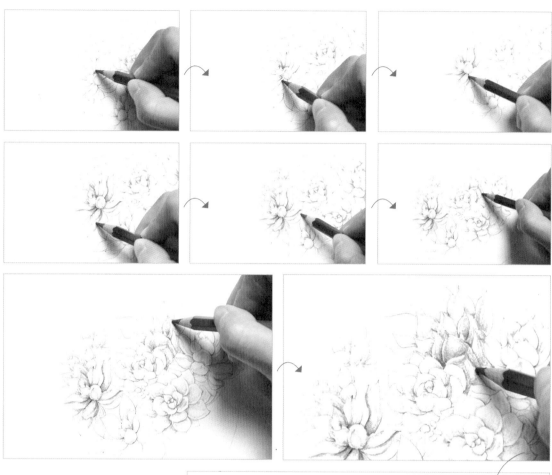

H

接下來給最大棵的姬朧月和黑王子
鋪大的色調。色彩淡雅的姬朧月可
以選擇橘黃色的彩鉛打底,而黑王
子不一定非要選擇深色,玫瑰紅是
不錯的選擇,這樣與其他色彩搭配
時整體才會顯得更為協調。第一層
上色時可著重強調多肉的陰影部
分,後幾遍鋪色可以有意識地留出
這些重色,不要覆蓋太多。以尊重
對象色彩大的準確度為前提,局部
添加自己的主觀顏色,我們的最終
目的就是讓整盆多肉的顏色搭配起
來好看。

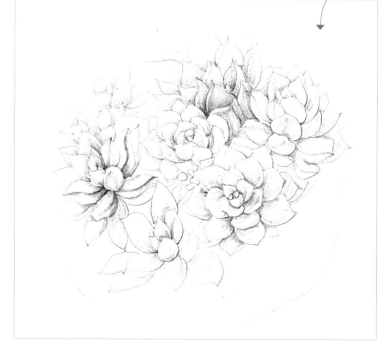

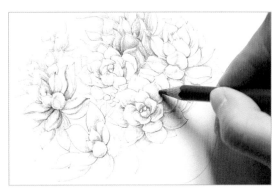
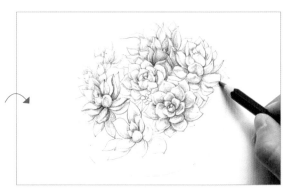

I 開始第二輪上色，順序依然是從這一朵白牡丹開始。這一遍上色以加深多肉的色彩層次、強化花瓣的體積為目的。用深綠色彩鉛調整花瓣亮面到暗面的過渡，太陽光的照射使得白牡丹的葉片呈現出暖色基調，因此花瓣上的亮面可以淡淡地鋪一層中黃，與冷色的暗面形成對比。

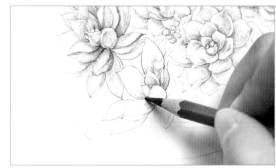

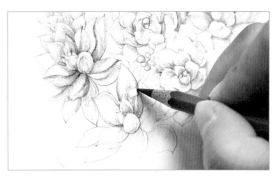
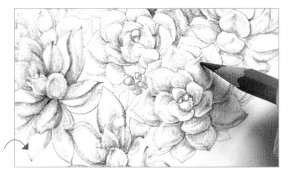

J 橘黃色用來提亮葉尖的純色，越靠近葉尖的顏色越鮮豔是多肉植物的一個特點。「留白」是繪畫過程中經常用到的一種方法，而「留白」的概念不是完全空洞的一片慘白。比如花瓣上留白的前提是邊緣線上色的準確，這樣才能使得這片花瓣的色彩在視覺上是完整的。

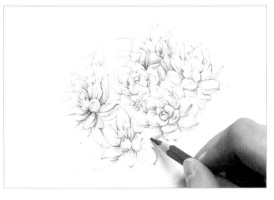

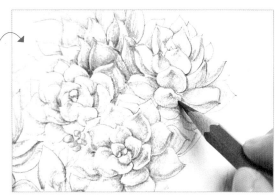

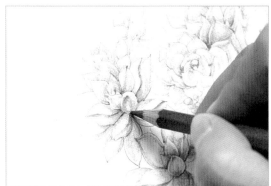

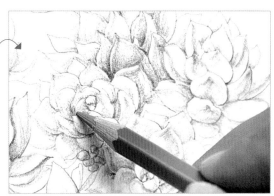

K

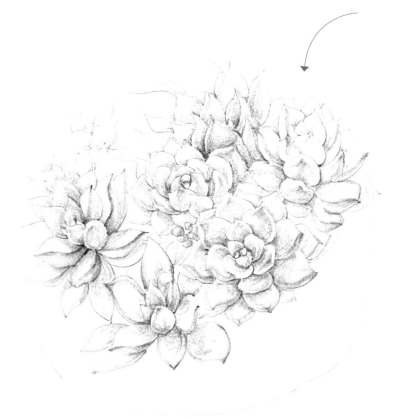

繼續深入調整整盆多肉的色彩，隨時更換不同顏色的彩鉛。此時我們的目光應該更為整體，始終以最開始畫的那朵白牡丹作為視覺中心，比較每一朵多肉的刻畫進度，畫一個時段，就停下來觀察一下畫面，切忌一朵多肉畫到底。

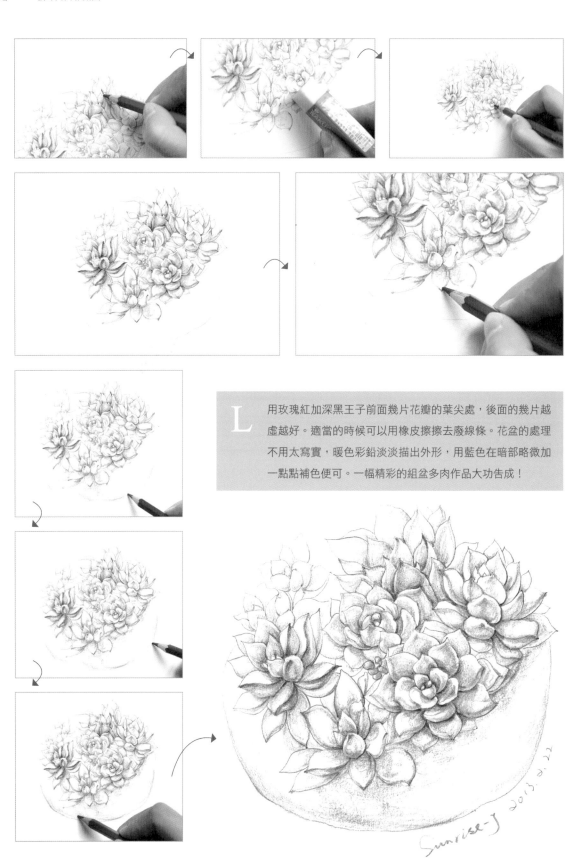

用玫瑰紅加深黑王子前面幾片花瓣的葉尖處，後面的幾片越虛越好。適當的時候可以用橡皮擦擦去廢線條。花盆的處理不用太寫實，暖色彩鉛淡淡描出外形，用藍色在暗部略微加一點點補色便可。一幅精彩的組盆多肉作品大功告成！

Sunrise-J 2013.3.22

喵的世界裡 Chapter 15

大家在新的地方安頓了下來，平靜地生活。但沒有人看見過將軍了。只有我們知道，將軍獨自回到了城市，但他不再搏鬥。他閉上眼睛，張開雙臂，欣然地被風沙吞沒。這次他下定決心，再也不離開沙漠。他這麼做，是因為留戀，是因為要履行一個承諾。

很久之後，沙漠裡慢慢開始長出植物，葉片很厚，不需要水也可以生活很久，甚至可以有粉嫩的顏色或者有折射陽光的角。它們不需要有人照顧，兀自生長，非常快樂。那些植物數量好多好多，散落在嚴酷的沙漠裡。

組合多肉彩鉛技法詳解 2

面對一盆多肉組合時，不要被複雜的植物形態嚇住，首先主動將組合中的植物進行區分，畫的時候，應將精力集中在離視線近，尺寸偏大的主要的植物上。

畫的時候，不要孤立地去看每一棵植物，而是應該把單棵植物帶入到整體中，通過比較，來決定植物的大小、位置和顏色。在勾形階段，可以選擇「從局部到整體」的作畫方式，從離你視線最近的一朵多肉開始畫起，以此為參照物，準確地勾勒出其他多肉外形；而上色階段則應從「整體到局部」，先將顏色相近的幾朵多肉統一著色，再慢慢調整和區分每一朵多肉的不同色彩。

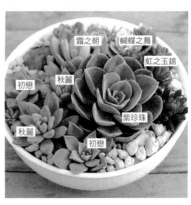

秋天的時候，她遇見一次初戀，清晨的草上面已經有了霜，有一串紫色的珍珠項鏈，有蝴蝶飛舞，有鈴鐺，有一次刻骨銘心，有一段再也不會再來。

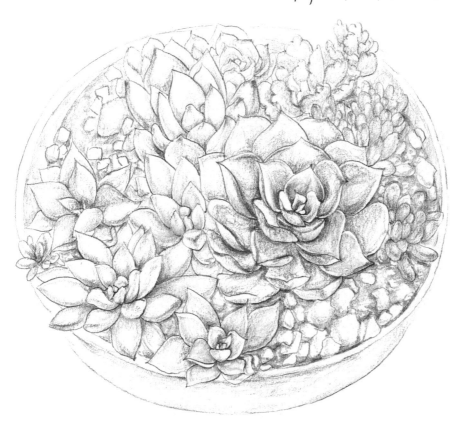

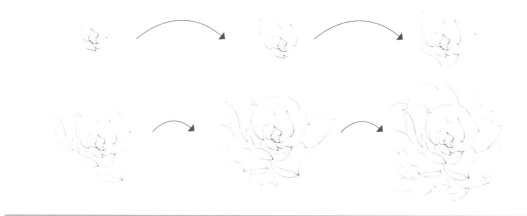

A 從最大的紫珍珠開始，由葉盤中心的嫩葉開始由中心向外逐漸勾出所有的葉子。紫珍珠的葉片形狀與玫瑰很相似，葉尖呈水滴狀，花瓣彎折程度也更大，畫的時候可以用更隨性、自由的用筆來表現紫珍珠葉片的各種形態。由於是俯視，紫珍珠葉片由小變大、逐漸展開的過程看得十分清楚。

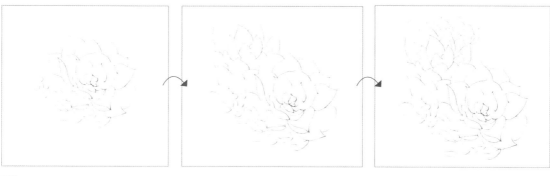

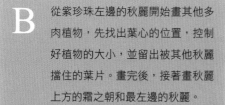

B 從紫珍珠左邊的秋麗開始畫其他多肉植物，先找出葉心的位置，控制好植物的大小，並留出被其他秋麗擋住的葉片。畫完後，接著畫秋麗上方的霜之朝和最左邊的秋麗。

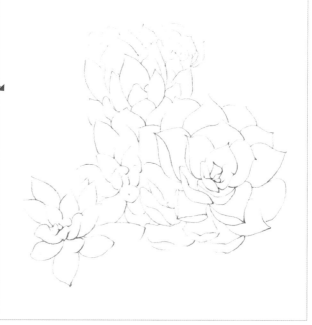

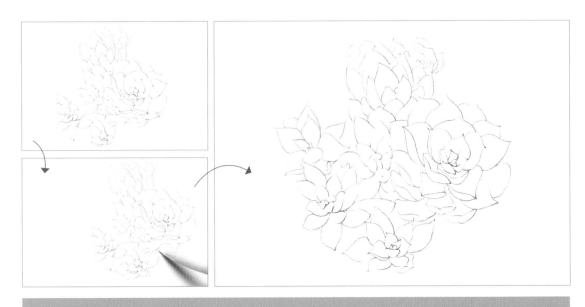

C 沿著秋麗繼續畫出下方的初戀，初戀雖然顏色和秋麗很相似，但葉片形狀比秋麗更薄也更尖銳，勾勒外形的時候要抓住葉片的特點。畫第二棵初戀時，注意觀察植物葉片的特徵。世上沒有兩棵植物是完全一樣的，所以畫同一種植物時，要格外仔細地觀察植物間在葉片長勢、顏色、大小等方面的差異，並把這些差異在畫面上表現出來。

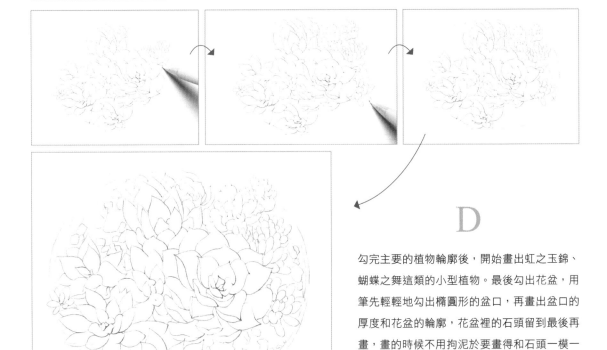

D

勾完主要的植物輪廓後，開始畫出虹之玉錦、蝴蝶之舞這類的小型植物。最後勾出花盆，用筆先輕輕地勾出橢圓形的盆口，再畫出盆口的厚度和花盆的輪廓，花盆裡的石頭留到最後再畫，畫的時候不用拘泥於要畫得和石頭一模一樣，只用簡單勾出石頭輪廓示意就好。

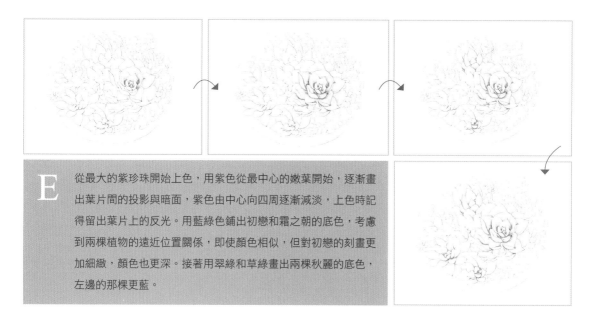

E　從最大的紫珍珠開始上色，用紫色從最中心的嫩葉開始，逐漸畫出葉片間的投影與暗面，紫色由中心向四周逐漸減淡，上色時記得留出葉片上的反光。用藍綠色鋪出初戀和霜之朝的底色，考慮到兩棵植物的遠近位置關係，即使顏色相似，但對初戀的刻畫更加細緻，顏色也更深。接著用翠綠和草綠畫出兩棵秋麗的底色，左邊的那棵更藍。

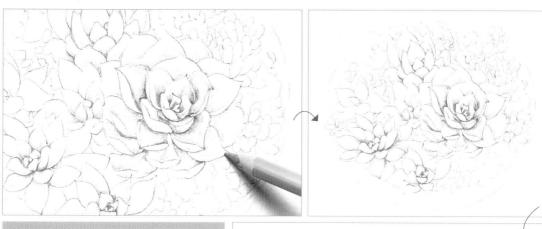

F

為主要的植物鋪完底色後，選擇藍綠色繼續從紫珍珠開始，豐富葉片的顏色。上色時，通過顏色的疊加，讓紫色到綠色的過渡更自然。再用紫色簡單地畫出蝴蝶之舞、虹之玉錦、初戀和秋麗的暗面。為所有植物鋪完一遍顏色後，從紫珍珠開始植物的深入繪製。用紫色和紫紅色一層層地加深最深的一棵。

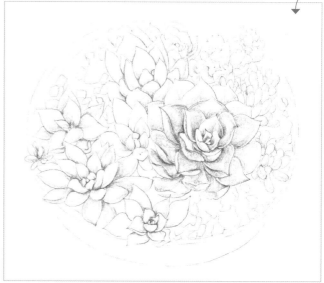

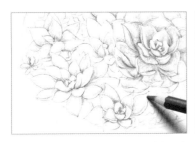
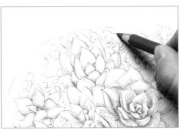
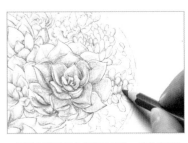

a. 用藍色加深最下面那棵初戀葉片上投影的顏色，再用紫色畫出成熟葉片上的轉折面，加強葉片厚度的感覺。

b. 用紫色為霜之朝畫出葉尖，離視線越遠，葉尖的顏色細節越少。

c. 用綠色畫出虹之玉錦的底色，畫的時候為葉尖的紅色錦留出位置。

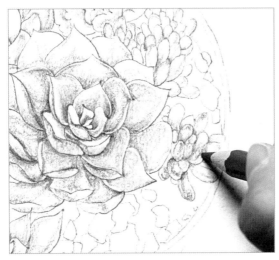

d. 為所有的虹之玉錦鋪完底色後，用紅色來畫出紅色的錦。虹之玉錦葉片十分光滑，所以葉片上明暗交界線和投影顏色更重，高光和反光也更亮。和紫珍珠相鄰的虹之玉錦的紅錦顏色受環境影響，顏色更偏紫。

e. 一叢一叢地繪製虹之玉錦，上方的那叢虹之玉錦的紅錦顏色更少，只在葉尖處有變色，不像下面那叢錦的顏色已經到了葉中段。

G

接下來深入繪製其他的多肉植物，畫的時候先用單色為植物一棵一棵地上色，再用不同顏色一層一層疊加塗色的方式，從整體來推進畫面的色彩。這樣做能避免過早陷入單顆的細節刻畫中，避免畫出來的每一棵植物看上去都孤零零的。色彩間沒有關聯，也避免了對植物顏色深淺拿捏不準的問題。

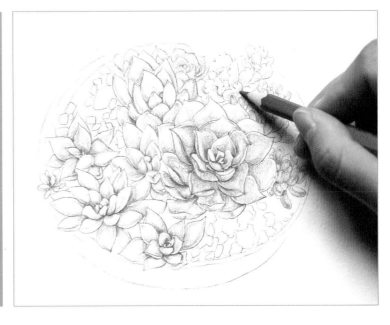

H 植物細節的描繪建立在對植物的仔細觀察之上，動筆前要仔細觀察植物的細節，讓每一筆都言之有物，通過豐富的細節來表現植物間的差異。處理細節時，不要將所看到的內容直接畫到紙面上，而應該把細節帶入整幅畫中，從整體上考慮細節的處理方式。

a. 用淺綠色畫出上面的虹之玉錦受光面的固有色，記得留出高光。

b. 用朱紅色豐富錦的暗面顏色，並將顏色柔和地過渡到虹之玉錦葉片的暗面。

c. 用淺藍綠色畫出初戀的受光面顏色，多個顏色的疊加讓投影和暗面看得更加結實。

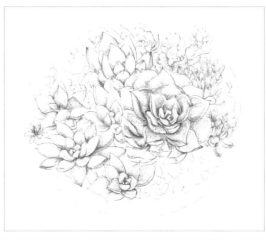

d. 用藍綠色加強初戀葉片的轉折面，留出葉片上的高光。成熟葉片顏色更偏藍紫。

e. 沿著葉片的轉折面，用紅色畫出秋麗葉片邊緣的顏色，葉片越大，紅色越紅多，葉片頂端顏色也越深。

f. 為植物上完色後，最早畫的紫珍珠顏色看上去比較平，再用藍色和紫色加深紫珍珠的投影和明暗交界線，增強立體感。

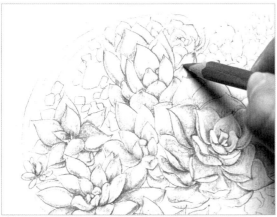

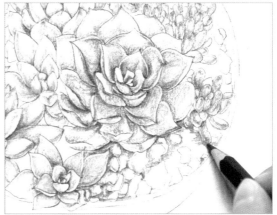

g. 開始調整植物的細節，用桃紅色讓霜之朝葉尖的顏色漸變更自然。

h. 用深棕色沿著植物的邊緣開始畫土，上色時注意不要塗到植物上。

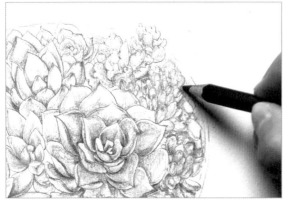

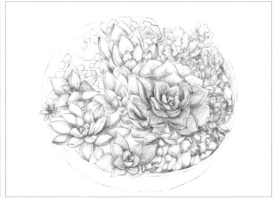

a. 接著畫泥土和石頭，處理石頭時簡單地畫出暗面即可，別忘記畫　b. 用深棕色和黑色加深植物在植物上的投影，通過對比襯出植物
　植物縫隙間的土。　　　　　　　　　　　　　　　　　　　　　　的輪廓。

c. 用黑色簡單地畫出石頭在泥土上的投影。　d. 用棕色畫出盆口的厚度，畫出花盆簡單的　e. 藍色畫出植物對花盆顏色的影響。
　　　　　　　　　　　　　　　　　　　　　明暗色調。

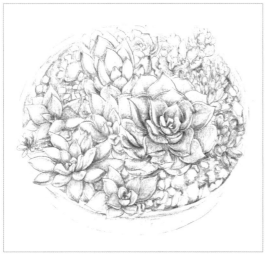

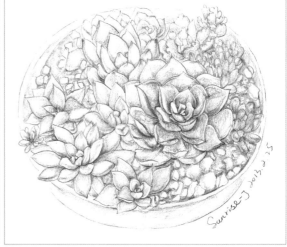

f. 畫完花盆後，整體觀察畫面，用橡皮擦保持畫面的整潔。　　　　g. 將深紫色、深棕色、黑色等深色彩鉛削尖，加深畫面上的投影，並
　　　　　　　　　　　　　　　　　　　　　　　　　　　　　　　對主體植物的外輪廓適當地加強。

I　和多肉植物相比，土、石頭和花盆都能起襯托作用，處理土和石頭時，要從整體來上色，用顏色的對比
　來反襯出植物的輪廓。為石頭畫細節時，只需要強調離視線最近的石頭，其他的都可以虛化掉。感覺自
　己快畫完時，可以瞇起眼睛來觀察畫面，看看主體是否突出，並從整體出發來對畫面進行最後的調整。

喵的世界裡 Chapter 16

太陽照過來，我的身子很暖，也就從夢裡醒過來了。剛才和我玩耍的情侶在我身邊不遠的地方坐下了。

「你若心裡有我，在哪裡我們都是可以相見的。」那個女孩輕輕地說。而至於將軍在沙漠裡究竟遇見了什麼，所有的喵都忘記了。

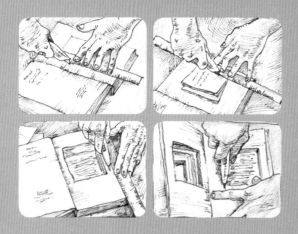

a | b
c | d

e | f
g | h
i | j
k | l
m

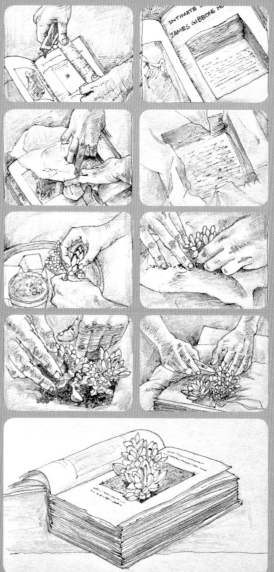

Part

4

多肉植物手繪牆

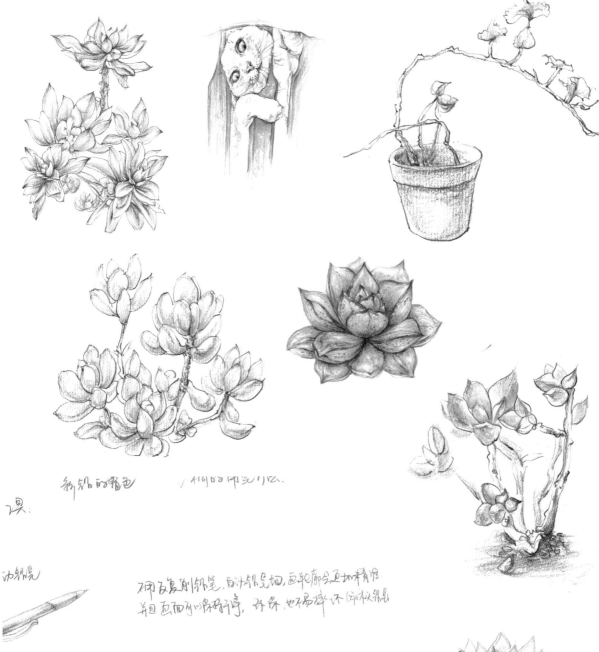

彩鉛的着色 ✓ 何的涂光及么.

具:

动铅胶

用及复削铅笔, 因为铅笔细, 画轮廓会更加精准
着更可以保持好等, 还坏, 也不易碎坏 附秋铅筒

夕铅 (将柄削)

彩铅的绘色方法与素描的书法差不多.
将柄铅颜色叫浅, 附色细节.

皮

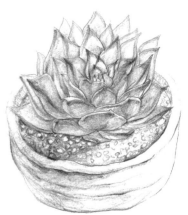

橡痕可以擦去多余线条, 或者营造出浅淡
的效果, 但如需我们把完这的物体, 所以

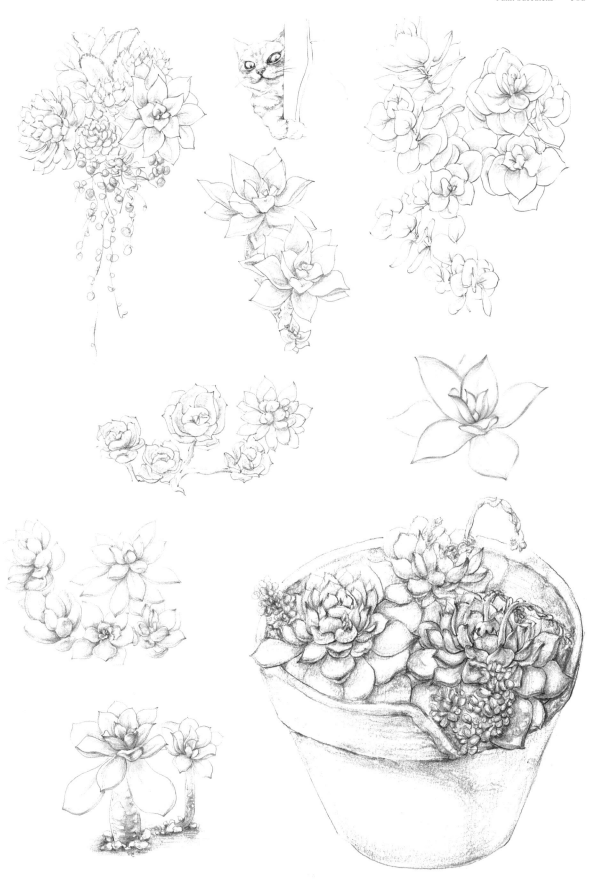

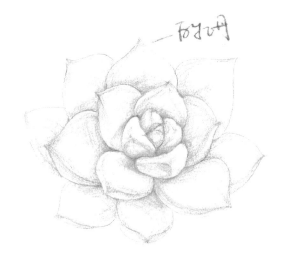

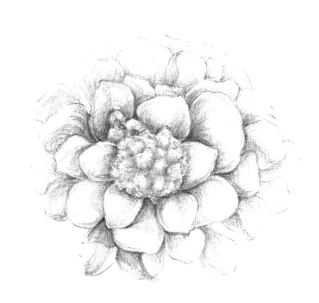

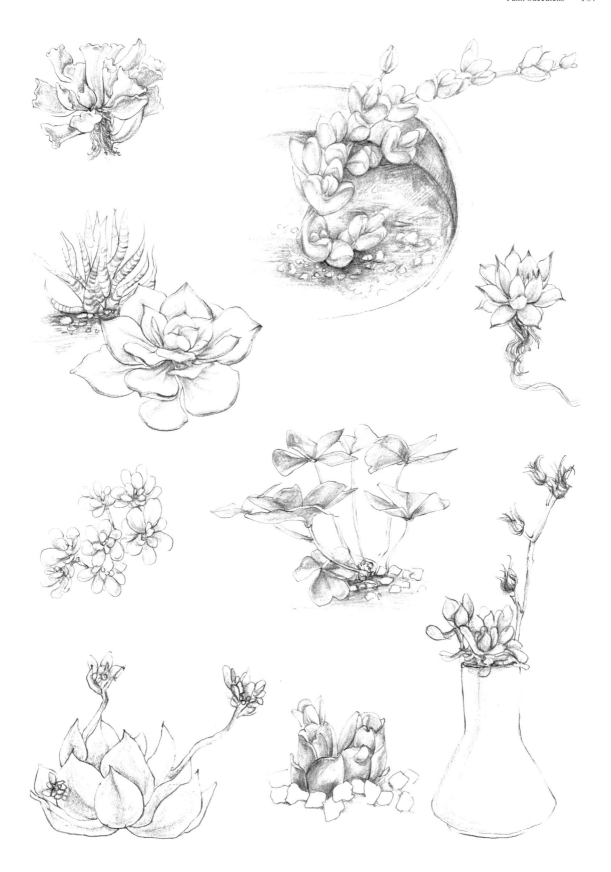

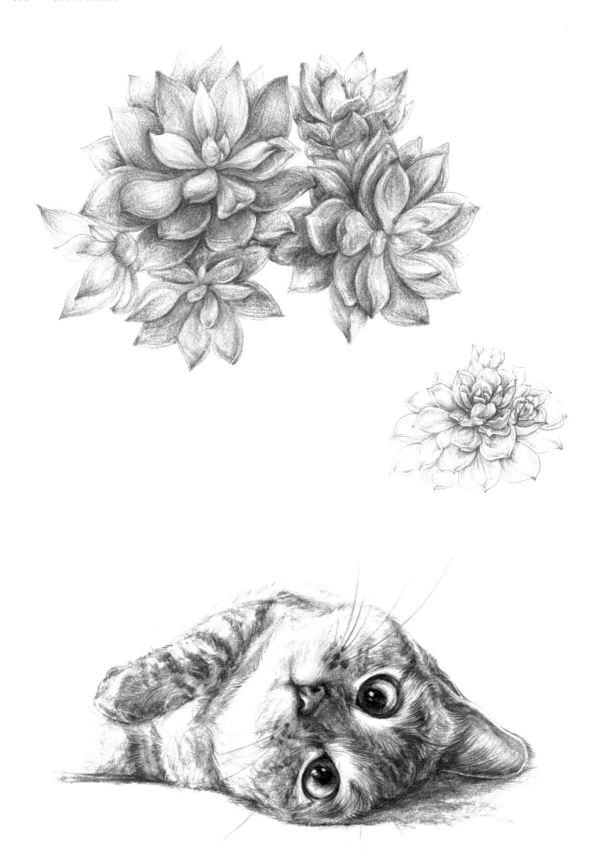

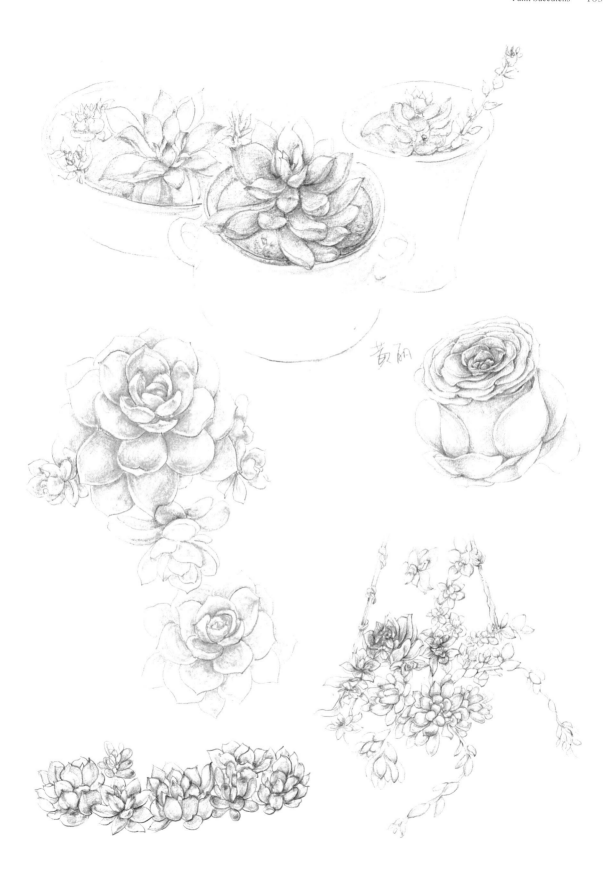

黃麗

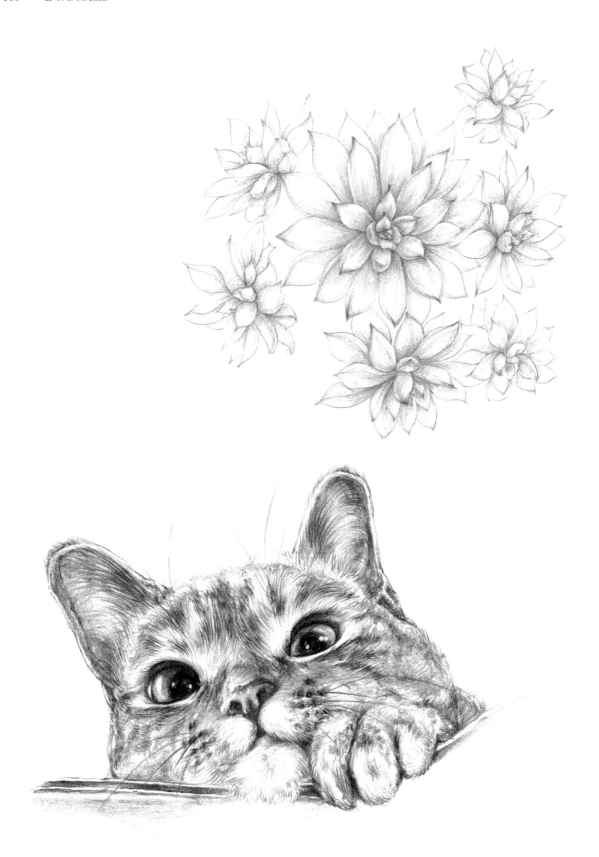

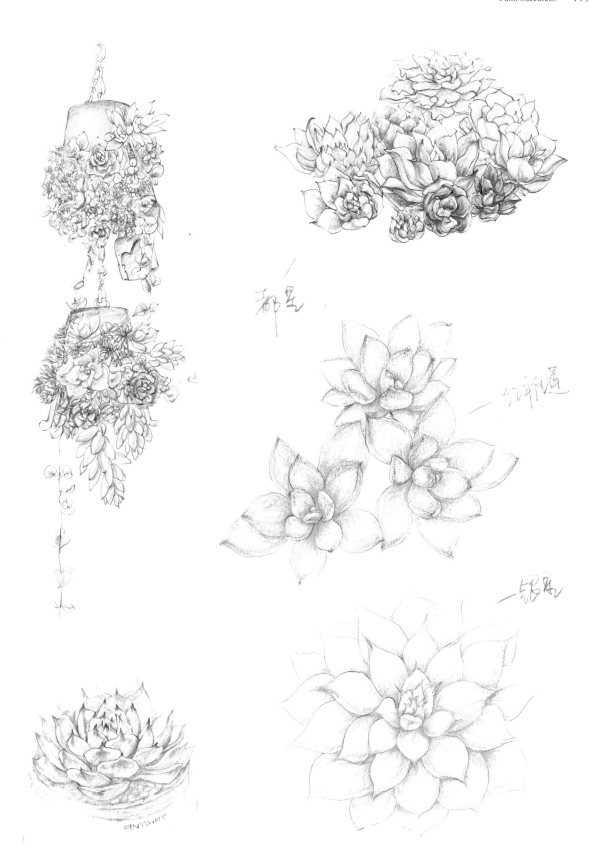

都星

多肉通

銀眼

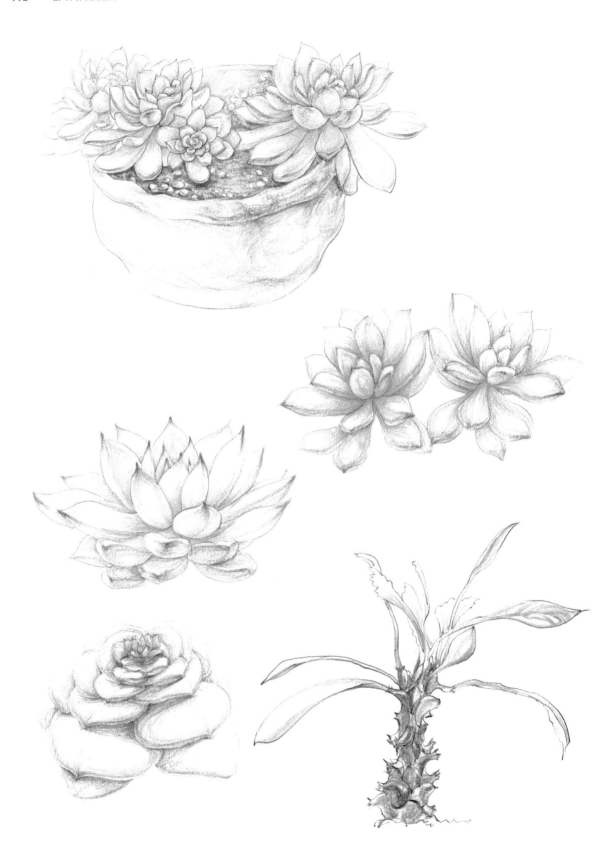

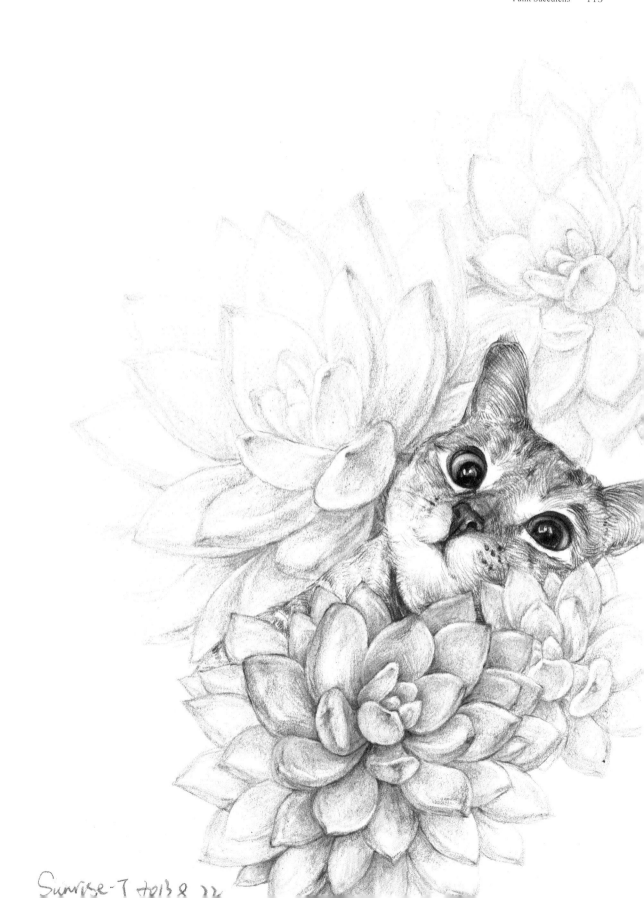

Sunrise-7 tel3 8 22

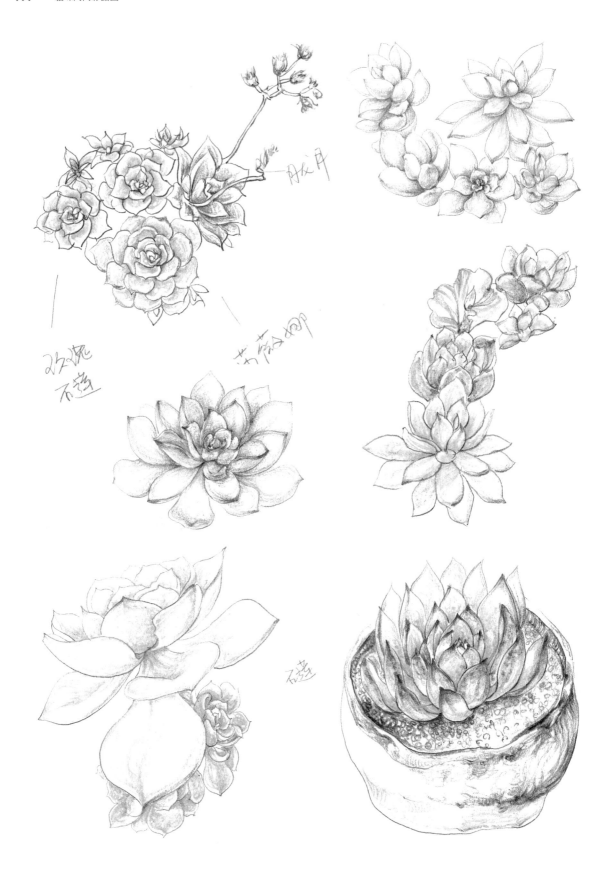

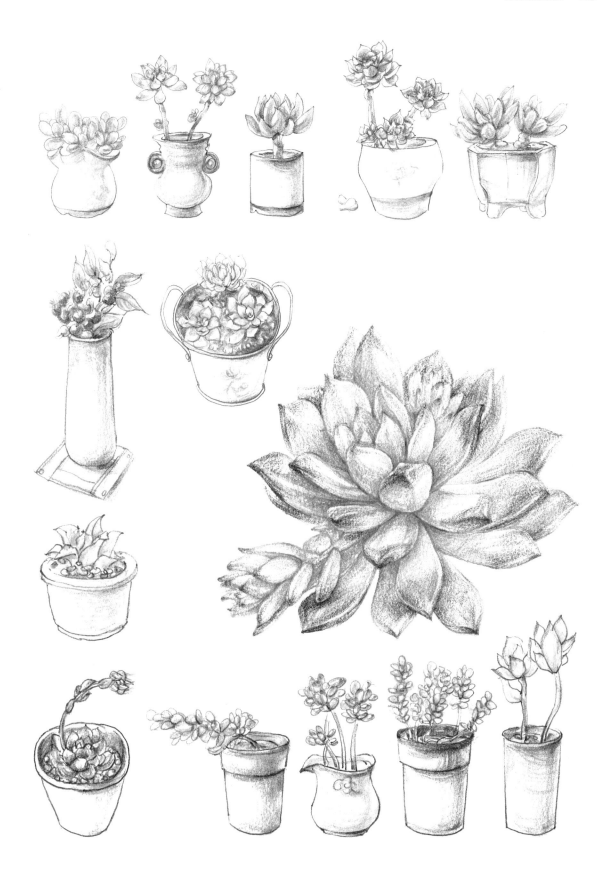

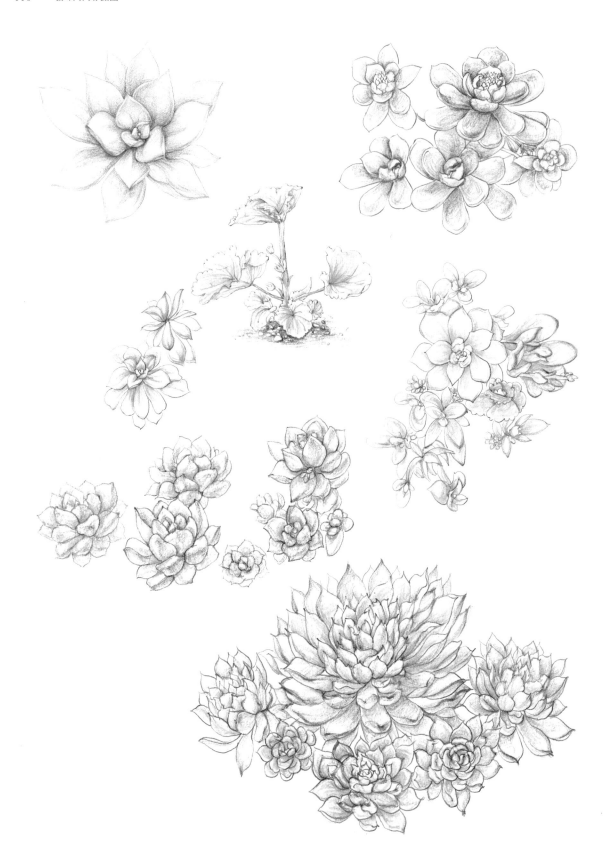

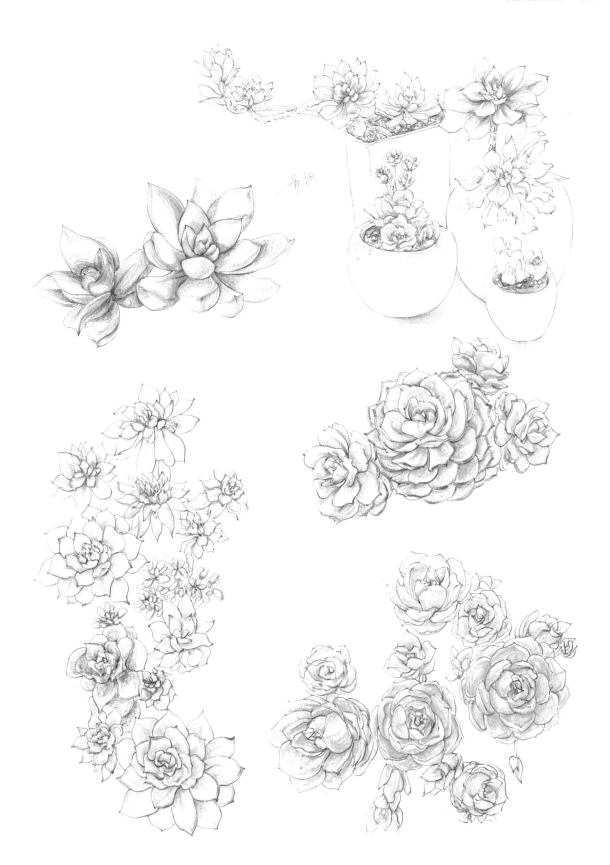

紫羽殿

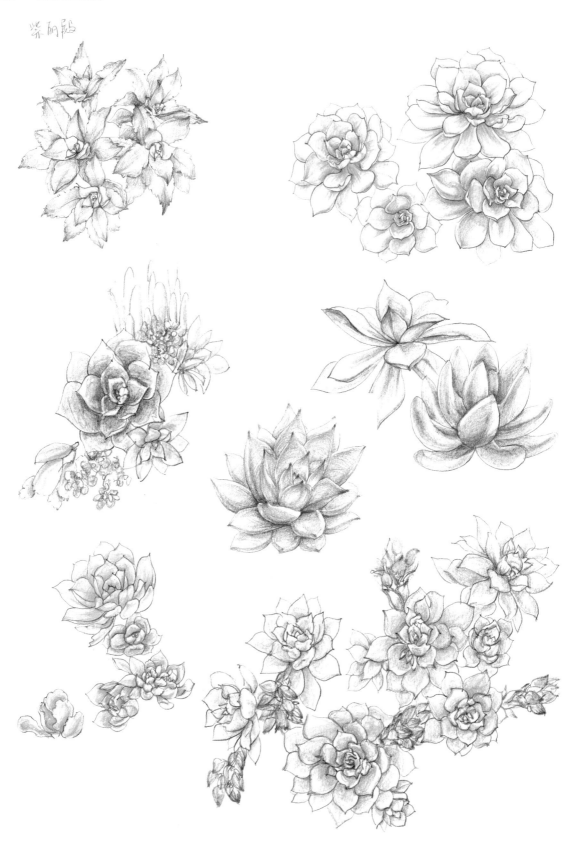

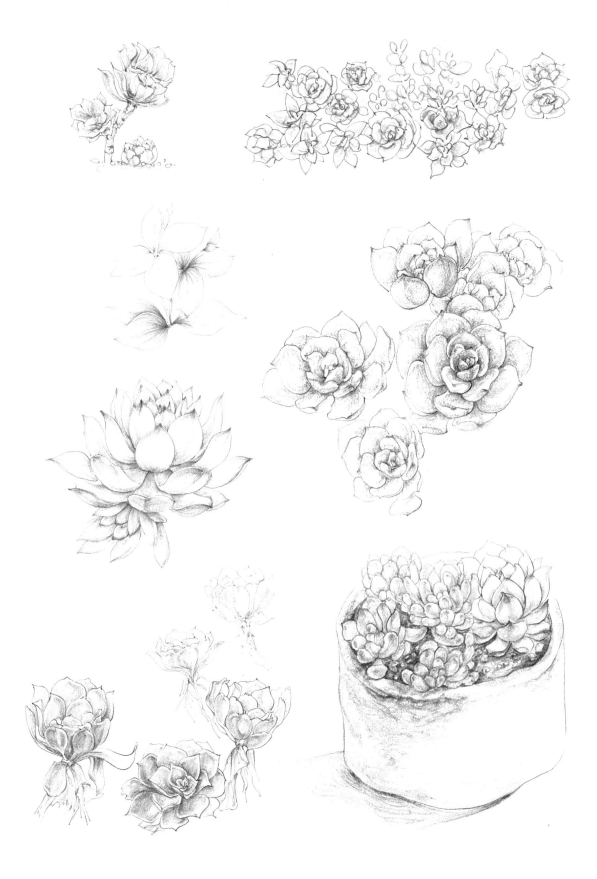

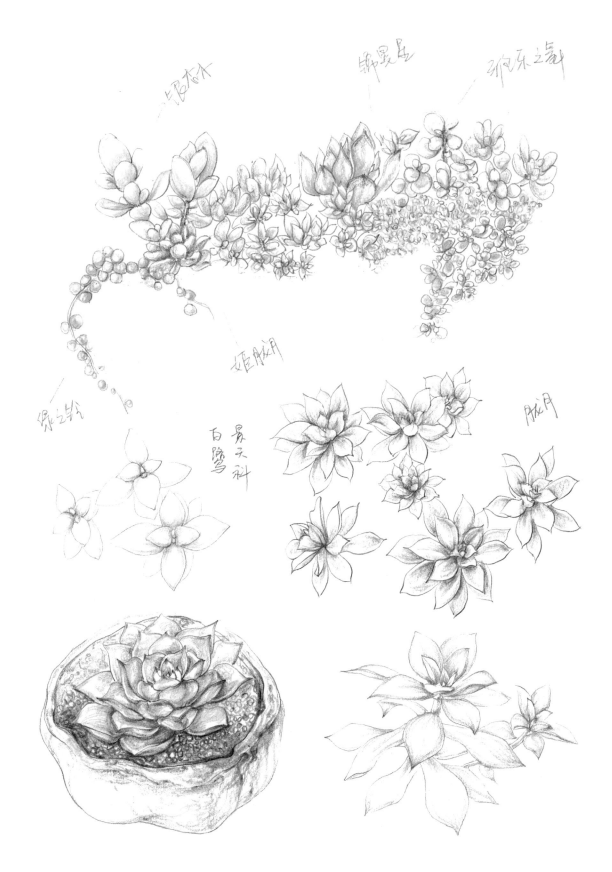

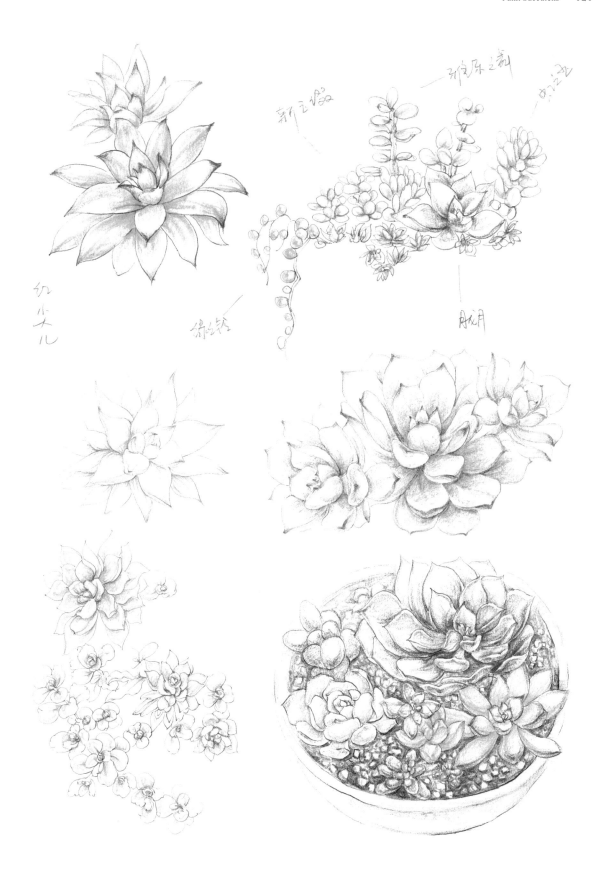

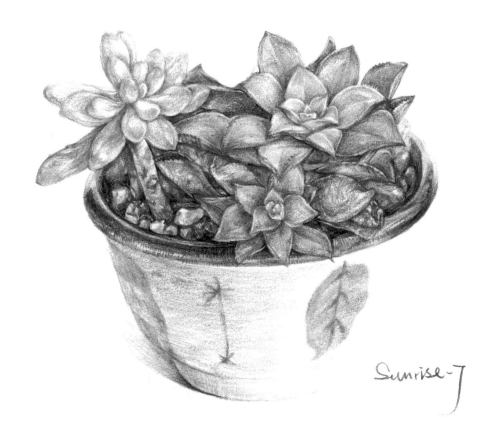

Sunrise-J

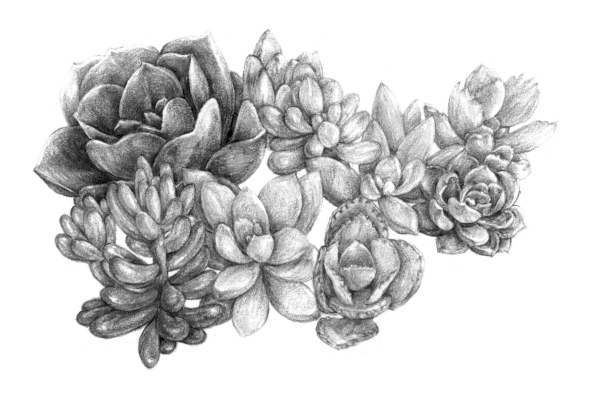

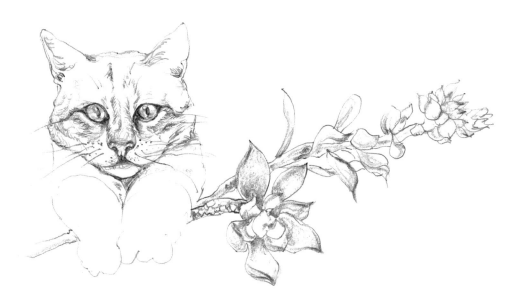

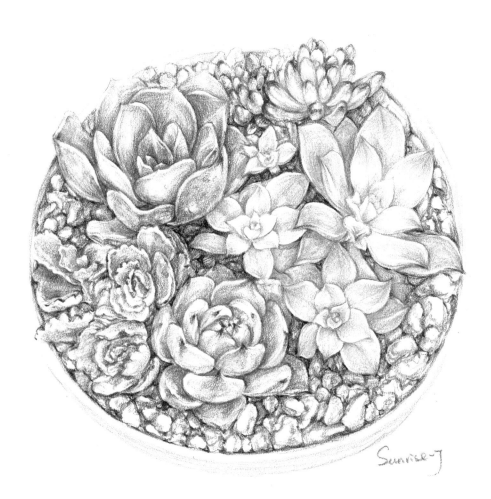

Sunrise-J

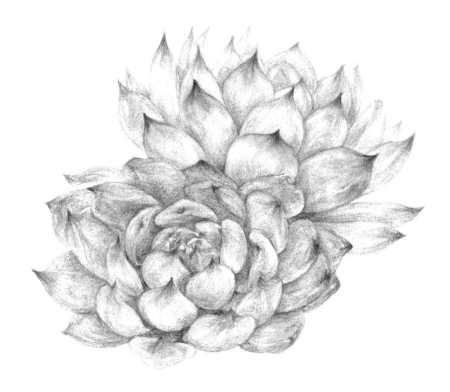

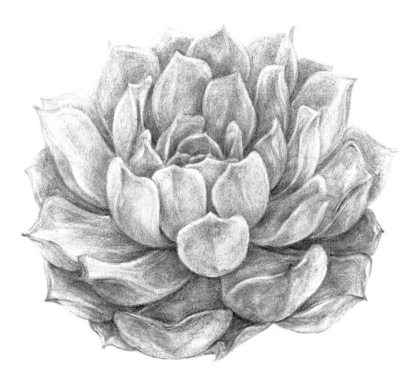

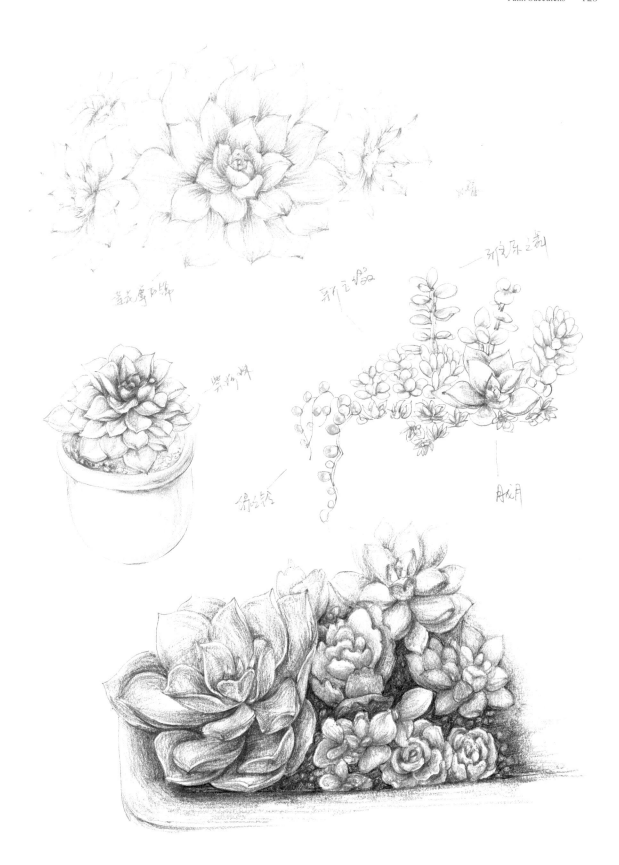

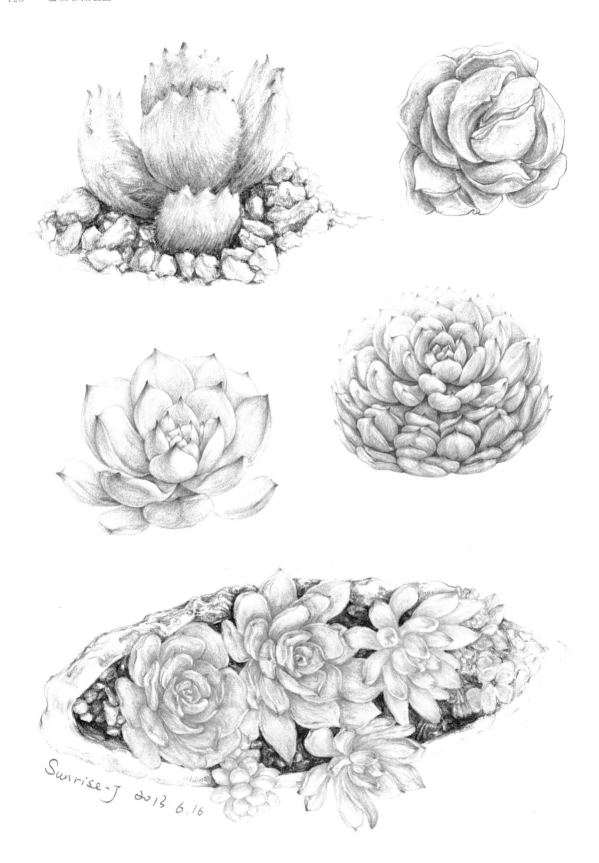

Sunrise-J 2013. 6. 16

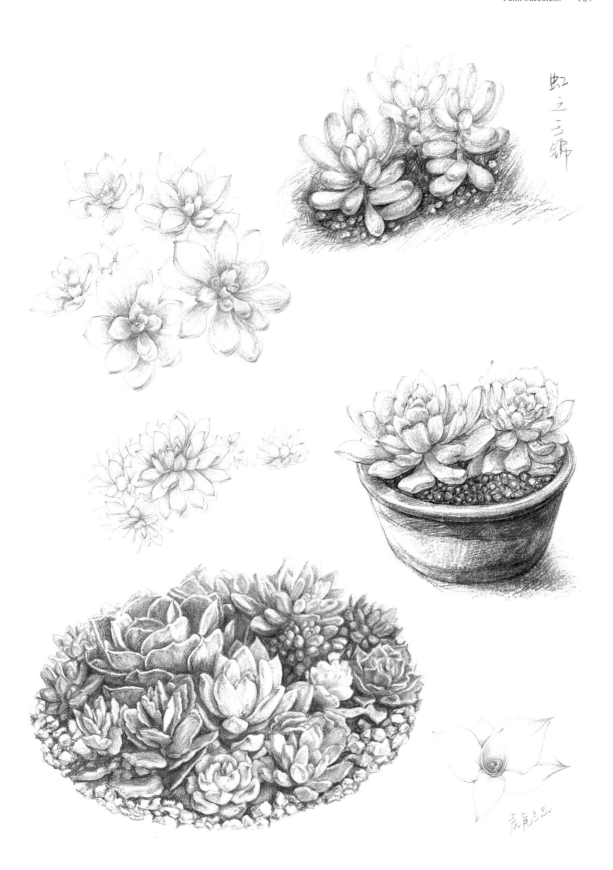

虹之三绵

虎尾兰品

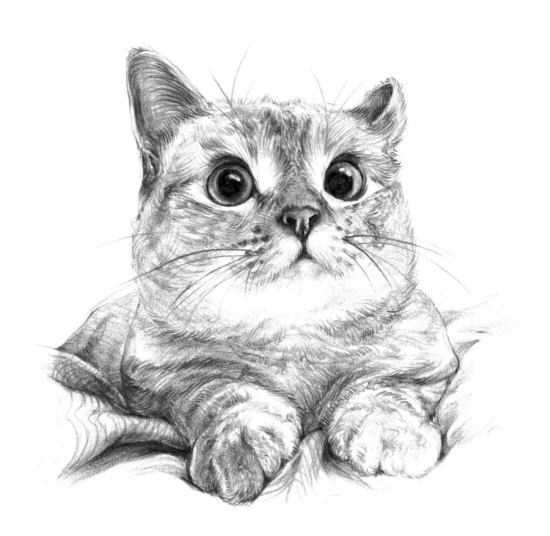

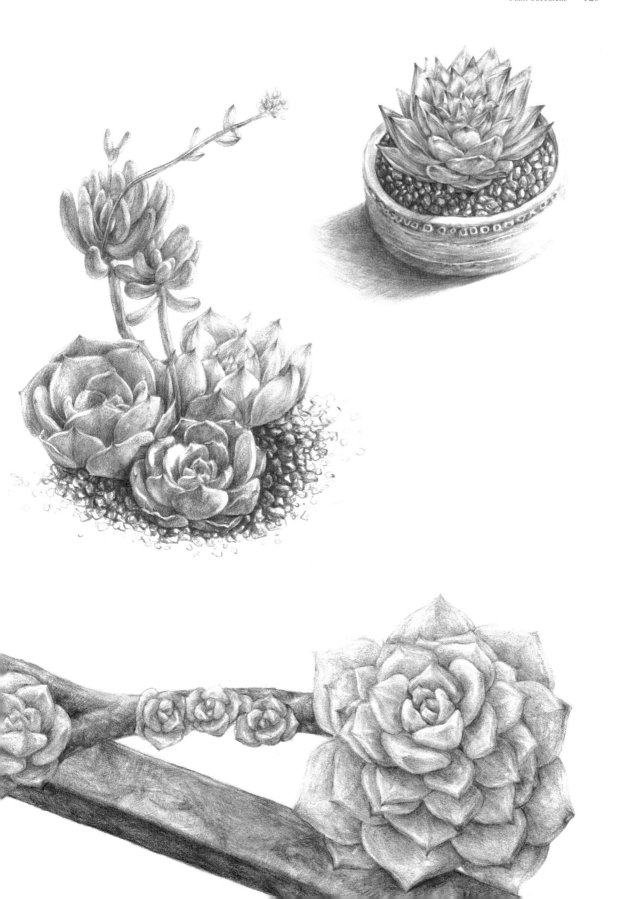

練習著色吧！

練習著色吧！

練習著色吧！

練習著色吧！

練習著色吧！

練習著色吧！

練習著色吧！

練習著色吧！

I have a dream

BY:ANYWAY ;)

國家圖書館出版品預行編目（CIP）資料

貓咪肉肉彩鉛國：一隻筆、一盆多肉、一隻貓?! /
@SUNRISE-J文靜著. -- 初版. -- 臺北市：信實文
化行銷, 2015.06
面；　公分
ISBN 978-986-5767-70-9（平裝）

1. 鉛筆畫　2. 仙人掌目　3. 繪畫技法

948.2 104008228

What' s Art
貓咪肉肉彩鉛國：

一支筆、一盆多肉、一隻貓？！

作者　　　@SUNRISE-J 文靜
總編輯　　許汝紘
副總編輯　楊文玄
美術編輯　楊詠棠
行銷企劃　陳威佑
網路行銷　劉文賢
發行　　　許麗雪
出版　　　信實文化行銷有限公司
地址　　　台北市大安區忠孝東路四段 341 號 11 樓之3
電話　　　（02）2740-3939
傳真　　　（02）2777-1413
網址　　　www.whats.com.tw
E-Mail　　service@whats.com.tw
Facebook　https://www.facebook.com/whats.com.tw
劃撥帳號　50040687 信實文化行銷有限公司

印刷　　　彩之坊科技股份有限公司
地址　　　新北市中和區中山路二段 323 號
電話　　　（02）2243-3233

總經銷　　高見文化行銷股份有限公司
地址　　　新北市樹林區佳園路二段 70-1 號
電話　　　（02）2668-9005

更多書籍介紹、活動訊息，請上網輸入關鍵字 高談書店 搜尋

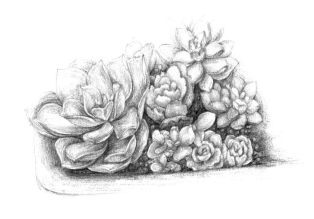

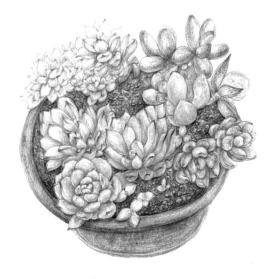